Miró

藝術論叢

# 瞭解米羅
## ENTENDRE MIRÓ

Anàlisi del llenguatge mironià
a partir de la SÈRIE BARCELONA 1939-44

分析米羅在「巴塞隆納系列作品 1939-44 」的藝術語言

藝術家出版社

藝術論叢

# 瞭解米羅
# ENTENDRE MIRÓ

Anàlisi del llenguatge mironià
a partir de la SÈRIE BARCELONA 1939-44

分析米羅在「巴塞隆納系列作品 1939-44」的藝術語言

**多明尼哥·哥白雅◉著**
DOMÈNEC CORBELLA

**徐芬蘭◉譯**

藝術家出版社

# 目　錄

# 序

　　此書是作者多明尼哥‧哥白雅（DOMÉNEC　CORBELLA），對米羅的象徵符號與藝術語言的研究之作。作者僅從「巴塞隆納系列」作品解讀米羅普遍性的繪畫語言，和分析米羅作品含有詩意般的象徵。哥白雅以貼切的文字解說方法，配合絕妙式的教育理念，分析米羅的語言符號，可說是真正的道出一位創作者的行為態度。也就是說，引用一種米羅式的藝術思想，來分析米羅作品中的人物符號與結構組織。這些分析可使我們瞭解到米羅的繪畫語言症狀有其寶貴的價值意義外，對於他的研究也有相當的肯定。因為哥白雅不僅提出許多引證來證明作品中的符號象徵，也以詳細的圖表來分析形態學的模式，是一本可圈可點的研究書籍。例如「眼睛」單元，他就提出許多不同演變的眼睛造形圖案。

　　在分析個體單元方面，哥白雅僅僅使用一種「發現」手法，讓每個元素都可以和其他元素符號發生關係，使得符號元素之間不得不帶有互相牽連的存在性與可能性。

　　在結構上，他更以人性的美學觀點來表現米羅的象徵符號，但並非完全都是這樣，只有部分是如此。另外，從書中的知識我們可以瞭解到米羅創作的方法，與怎樣表達感情的方式。

　　所以說《瞭解米羅》一書可說是作者凝聚智慧的表徵，與研究透徹的態度，無論是在分析法則上或是造形結構上或是單一個體上，都讓我們輕而易舉的看出米羅繪畫語言的形態演變，與代表意義和它所帶有的隱喻性與轉換象徵。

　　《瞭解米羅》是一本快速解讀與欣賞米羅內心世界的符號書籍，可以使我們對這位獨特的天才藝術家的瞭解。這不僅僅是哥白雅的教育式分析令我們如此容易吸收，也使我們對作品高度認知感到愉快。

國立歷史博物館館長

# 中文版自序

　　由於資訊的發達，讓我們愈來愈容易認識每一個不同文化的國家。而且，我們對交換文化與傳播經驗也愈來愈有興趣，特別是愈遠的地方。然而東西方早已因自己的傳統、宗教與信仰，而發展成二條不同的美學路線。

　　對於西方來說，東方的美學，特別是中國令我們崇拜不已。因為中國的美學是建立在一種極神祕、極精神性且自然的境界。東方的內容研究與分析，讓我們覺得很難體會；其複雜的造形感和看世界的觀點皆與我們相異。不過這是正常的，對於中國人來說，一些生活上無意義的東西、事物都有其價值性與涵意存在。但是在西方，我們認為這些是無意義、少價值或少有感情存在的。所以對於這個意思，有人提出嚴厲的批評；如拉斯納羅(RACIONERO)說：「我們的生活比較唯物主義」。

　　然而要對二個文化做仔細的比較，在此並不是好的時機。事實上二者文化在文藝復興時代即已相近了。例如達文西的畫，依拉斯納羅的研究：「在達文西所畫的風景中，可見東方道家的美學思想，圖中的背景已出現中國繪畫裡的那股神祕『精神』。雖然他是西方的藝術家，但已知道如何運用『生命的韻律』來表現他最高的精神境界；此『生命的韻律』即是中國美學的基本元素」。

　　在現代有許多傑出的藝術家也是如此——米羅即是其中的一位。他不但崇拜東方美學，而且也應用在他的繪畫創作過程上，乃至於有些表現的技術皆採用東方的特色：如「連續性」、「影像接續性」…等。至於在布局上也有多方的相似之處；如：「分成等級」、「流暢形」等單元。但是，如果我們再深入探討研究時，即可察覺到東西方的繪畫語言基本布局是相通的。例如「韻律制度」和「協調統一」；「物與背景的關係」和「虛實相生」的觀念；「連續性」與「移動的焦點」；「對比性」與「陰—陽」思想……等。

　　現在西方美學與造形觀念亦令東方人大感興趣，尤其在中國，他們研究、翻譯、分析有關米羅「巴塞隆納系列」作品的詞彙與符號，這是令人欣慰的事！雖然這使我想起有文化不同的隔閡；但是，我想總有一個事實的存在原則：觀看世界的方法是一樣的。所以才會有今天這種思想的存在，亦是指一種平面或宇宙系統的思想存在。本書中所有材料的展現皆有組織性，組織起一些「中心點」，這些中心點即我們「中心思想」的來源。

　　這並不奇怪，因為大氣層裡的空氣、所有的星河行動和太陽系的制度，皆可縮小為「微小世界」。這種縮小的方式自然地把人類的思維散布和播種了。這是由安海姆的《中心力量論》一書而來。

　　米羅就是其中一位使用此觀念或宇宙空間思想來創作的藝術家。在本書第一篇，讀者可以發覺到他的符號與詞彙清晰明確，不只受太陽系的元素影響，而且也受宇宙系統的視覺影響，讓我們了解不論是在東方或西方都有的共同感受。

多明尼哥·哥白雅

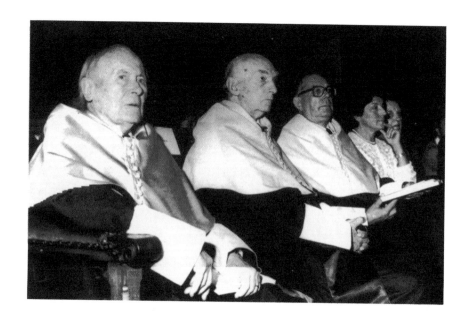

　　1979年的10月2日，巴塞隆納大學1979－80年學年度的開學典禮，同時也是米羅的榮譽博士授職典禮。授職儀式分別由阿雷沙特（ALE-XANDRE CIRICI I PELLICER）和桑笛亞哥（SANTIAGO AL-COLEA）兩位教授共同擔任。

　　典禮期間，阿雷沙特發表了一篇讚美米羅藝術成就的文章。內容稱讚米羅對現代藝術的貢獻有目共睹，也爲國家製造了一個嶄新的藝術模式；而桑笛亞哥教授也發表了一篇關於在西班牙內戰時藝術家的行爲。文中說明米羅對國家的貢獻有其深厚的意義，而此成就與貢獻使西班牙的藝術再創一個新紀元，和造成今日「米羅年」的由來。

● 米羅（左一）、佛雷得利克（FREDERIC MOMPOU）（左二）、畢爾雷（PIE-RRE VILAR）（左三），同時獲頒「榮譽博士」。

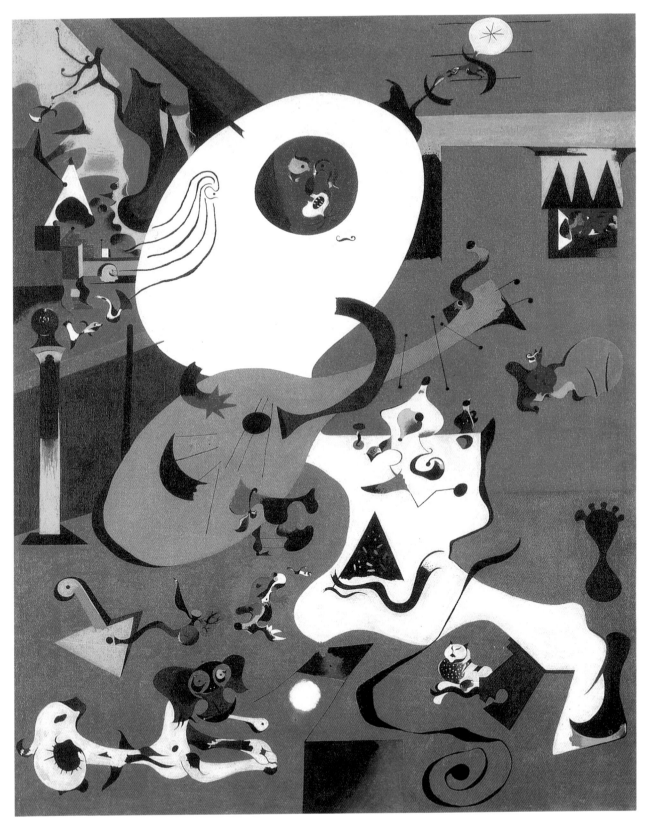

荷蘭人室內風景　1928年　油畫　92×73cm　紐約現代美術館藏

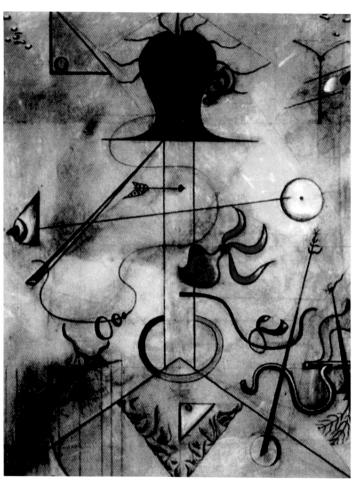

K小姐 1924年 油畫 115×89cm M. René Gaffé收藏（左圖）

加泰隆尼亞風景 1923～1924年 油畫 65×100cm 紐約現代美術館藏（下圖）

鬥牛 1945年 油畫 114×144cm 巴黎現代美術館藏（右頁上圖）

耕地 1923～1924年 油畫 66×92.7cm 紐約古今漢美術館藏（右頁下圖）

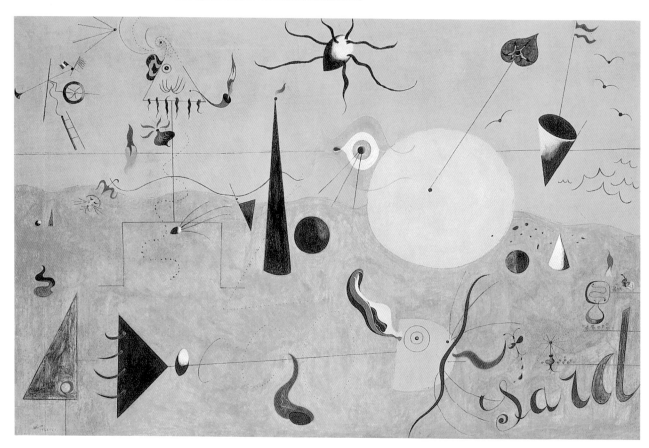

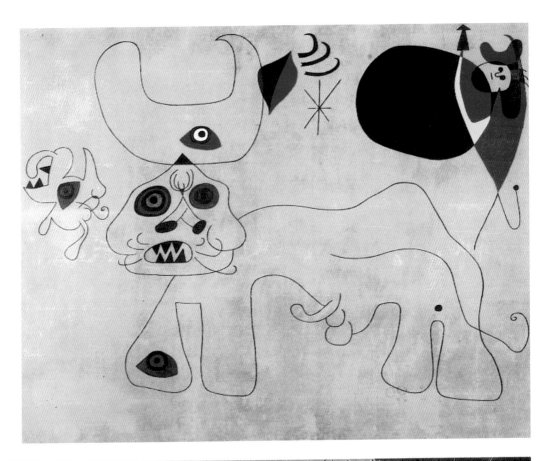

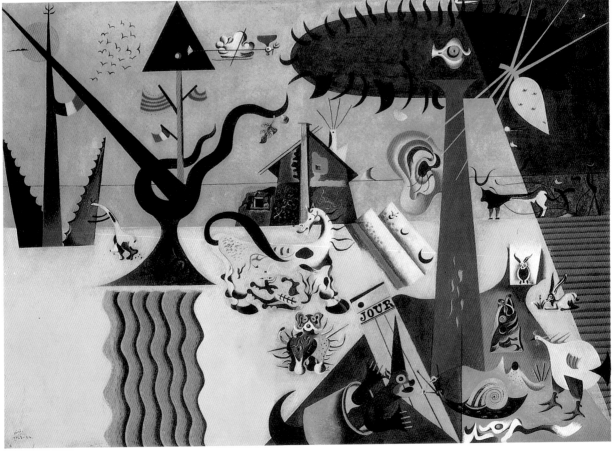

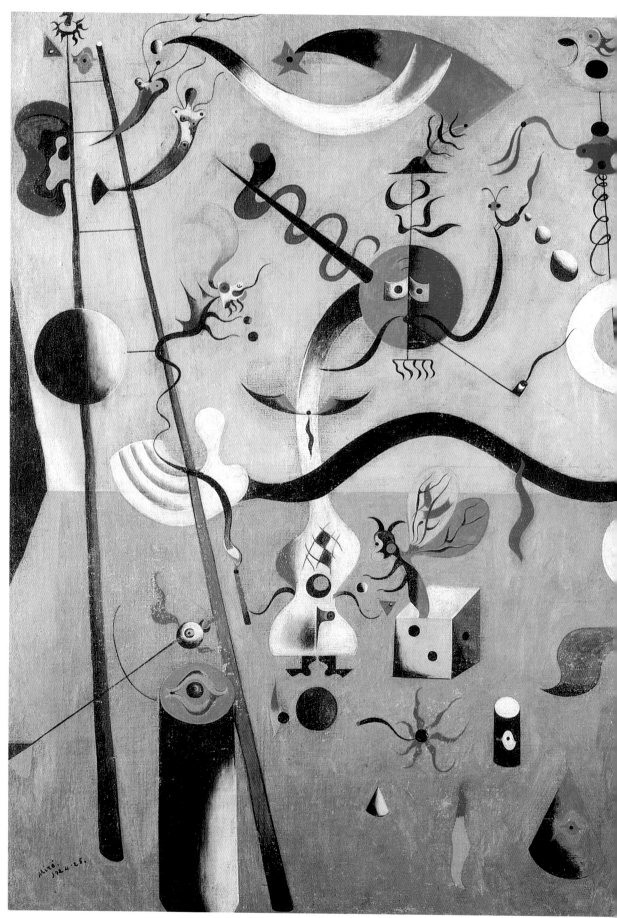

化妝舞會（小丑的狂歡）　1924～1925年　油畫　66×93cm　紐約布法羅（Buffalo）美術館藏

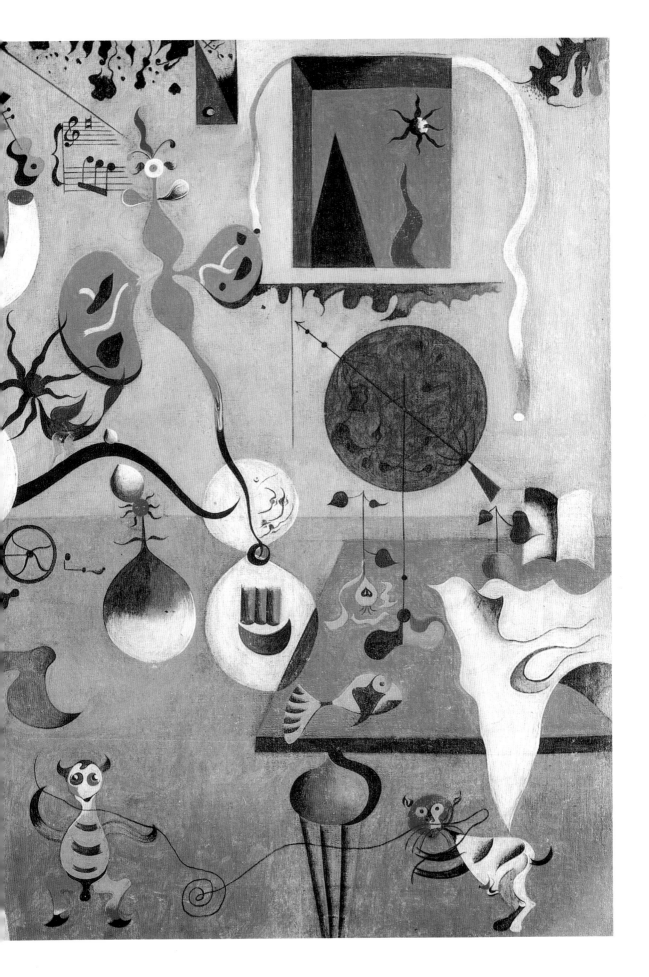

路易沙女王 1977年（草圖
繪於1945年） 油畫 15.2×
19.6cm（左圖）
我的金髮美女的微笑 1924
年 油畫 88×115cm 私人
收藏（下圖）
龍蝦 1926年 油畫 114×
146cm 私人收藏
（右頁上圖）
吠月之犬 1926年 油
畫 73×92cm（右頁下圖）

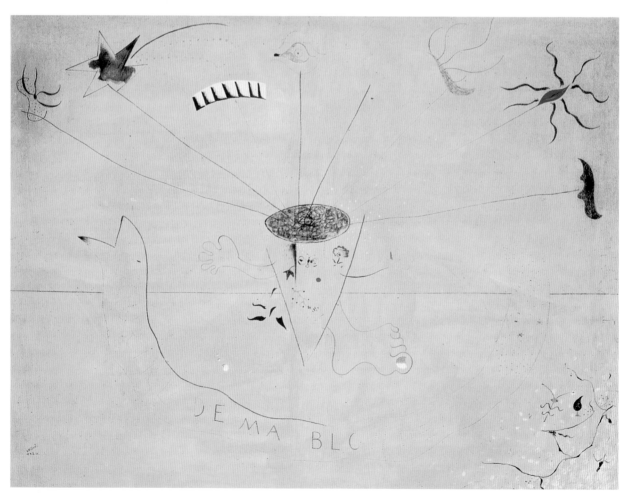

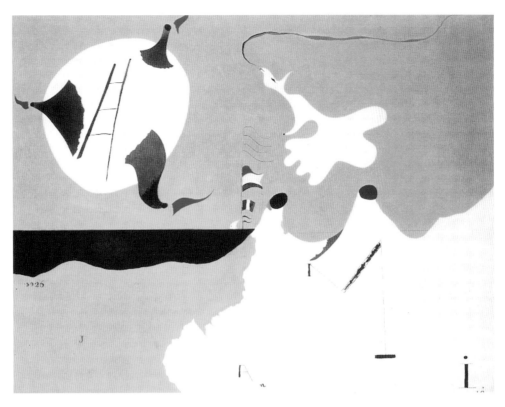

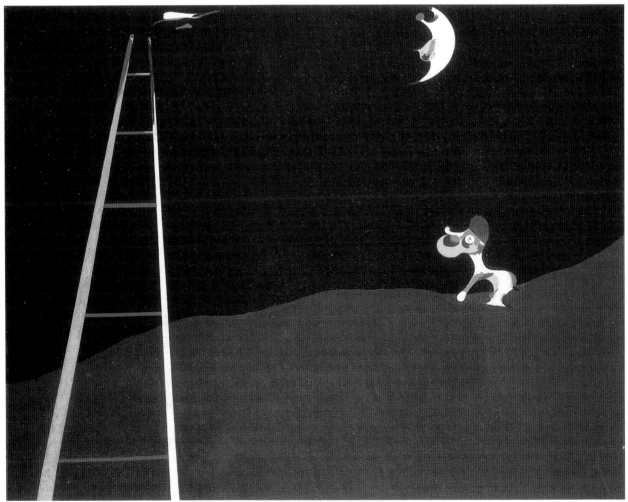

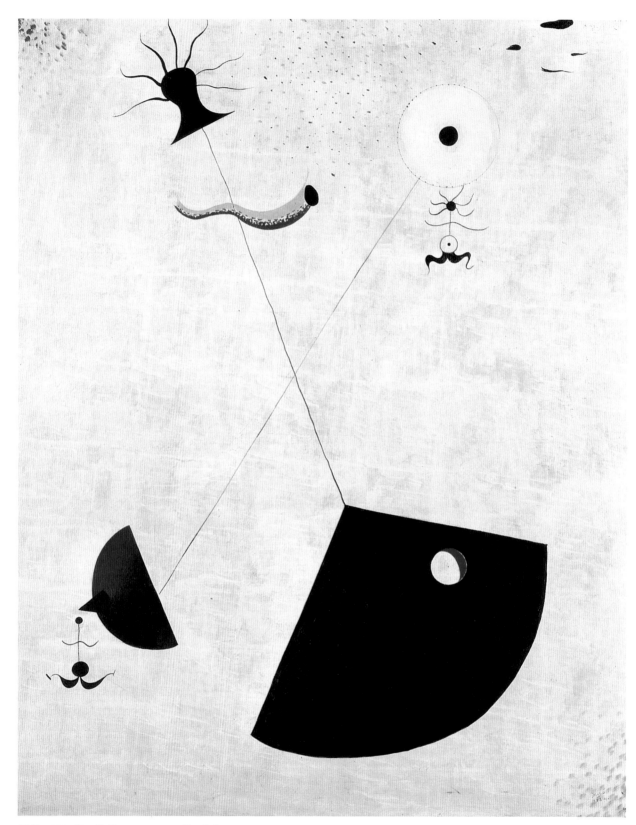

母性　1924 年　油畫　92×73cm　私人收藏

# 米羅榮獲巴塞隆納大學榮譽博士時的演講稿

今天我很榮幸被巴塞隆納大學選為榮譽博士，首先我要感謝校方的抬愛；其次我真誠表達我的快樂！因為我已成為最令人期望的巴塞隆納大學榮譽團員之一。這個令人驕傲的團體，從米拉・封答納(MILÁ i FONTANALS)到貝勒・包希（PERE BOSCH GIMPERA）以來，即對加泰隆尼亞文化的頌揚及建設有其非凡的貢獻。

大家都知道，我不會用言詞表達。我的言語就是我的作品；我的思想、我的話都已在作品中一覽無遺了。所以今天我更不會用「美妙文詞」訴說，祇希望藉由各位對我作品的記憶，來體會今天我所要表達的意思。

總而言之，藉這個機會來表達一些事，而並不是利用它來解說我作品的內容，因為這不是我的工作。我想說的是「我的行為態度！」因為，每一位藝術家的行為態度，都呈現在他自己的作品上。

我的藝術觀念是：做為一位藝術家一位對大眾負責的人，在沉默的大眾裡必須運用他的「語言」闡述事情，而這種「語言」必須是「有用的」，而且也能夠服務人群。此刻，有幾點藝術的理念與各位共勉：

當大部分的人沒有機會表達時，身為一位藝術家就必須以隱喻的「聲音」來代表大眾的心聲。

當一位藝術家談及像我們這樣的國家，這樣因歷史的困境而被殘酷排斥、遺忘的國家；是必須讓大家都知道加泰隆尼亞的存在！它是獨特的！而且活生生的。應該以此來抗議那些無知、不明是非和企圖破壞國家的人。

當一位藝術家生活在具有國際文化水準或上層社會的時候，他並不會被這種文化或水準封閉起來。因為，他希望可以直接深入社會，和所有知識分子互相溝通學習，就如表達一些事物一樣來回饋社會，使各行各業有其真正的人性事業，而沒有受到任何的阻礙。

當一位藝術家生活在一種不自由的社會時，他必須在每一幅作品中表達出「否定」的「否定價值」，解放所有的壓迫和所有不真實制度的面貌。

除此之外，一位藝術家積極的在各行各業裡服務人群，特別是在他自己的家鄉實現他自己的理想。這是必須的！藝術家本身對家鄉沒有感到自身於外的觀念，才會讓鄉里的人認同，這樣他的作品必定會有好的表現。

最後，我非常興奮能有這個機會在這個已有我國歷史一世紀的大廳裡來聲援人性的言詞，對家鄉的忠誠，突破階級制度的界限與各位直接溝通，並且為自由而奉獻。

巴塞隆納大學今天能授予我這麼高的榮譽，我想各位的目標和我的希望是一致的。因為，我們對所提到的都有共同的期待。

謝謝各位！

# ————「巴塞隆納系列」作品簡介————

　　「巴塞隆納系列」彙集了一些值得我們注意的情況：一些從1936～1945年國內及國際有價值的戰爭資料；也就是米羅遭受流放的感受，這種感受在法國如同在他自己的國家一樣。因西班牙內亂米羅來到巴黎，和之後的塞納賓海城（VARENGEVILLE，諾曼第半島北部小鎮），到1940年春天返回巴塞隆納，這種「心情」必然地引導米羅用叛逆的方式來表達，也就是「巴塞隆納系列」作品內容的確定。從系列的內容我們可以清楚的看見作品的造形上有更激烈的反抗意念。

　　「巴塞隆納系列」作品的建立意在反抗佛朗哥極權政府，就如同一股強大的力量帶領著巴塞隆納，直到1939年1月26日佛朗哥佔據巴塞隆納。這裡的意思，可由米羅和雷亞特（RAILLARD）的對話中窺出：「在審查的時候，並沒有發覺到它是政治版畫……，除此之外已過時了，我到1944年完成……，從佛朗哥勝利以來，藝術家和知識分子都被懷疑。這種被懷疑的處境即是在極權政治下，人人都可能被定罪……。」[1]

　　另一方面，「巴塞隆納系列」作品顯示出「叛逆」的心態。事實上這可能是米羅在創作時期中最不好過的階段吧！所以他才會在材料和手法上完全釋放。我們也可以從另一段和雷亞特的對談中得證：「現在好了！你躺在沙灘上，以竹竿在沙中作畫或是以香煙的煙作畫，不能做其他的事呀！所有的事都結束了，因為我有絕對的印象，就是在佛朗哥和希特勒的時代是完全被阻止的！」[2]

　　米羅非常習慣在一些作品上事先做研究、筆記和記錄的工作[3]，可是這個系列作品除外，它可能是直接畫上去的，但這並不是米羅的慣例[4]。

---

[1]和米羅對話，G.RAILLARD, GRANICA出版，巴塞隆納，P.38, 1978。

[2]IBÍDEM, P.91。

[3]從《1893～1993米羅》一書中，即可明白書中的作品，在事先都有筆記和練習草圖。這就是藝術家個人風格的價值。

[4]所有奇特的素描作品皆從米羅基金會保存的「系列石版」上翻印的。

「巴塞隆納系列」作品共有50幅黑白版畫，從1939年開始到1944年完成，在巴塞隆納米拉野工作室裡印刷完成⑤。無論是布局的擴大或縮小都有其價值性⑥。至於它的價值是在打開一位創作者新的時期，也就是一個打破前面所創作的藝術，產生一個綜合的力量和新的符號。所以我認爲這些能爲下一階段的創作鋪路，就如1984年路易沙包拉斯（M. LLUÏSA BORRÁS）和巴市愛利沙基金會⑦出版的畫冊所做的評價：「這個系列作品的目標是再一次把新的符號濃縮成個人的獨特風格，畫家把戰爭時代的生活和孤獨的內心表達出來……。」⑧

　　最後我想聲明：米羅在創作「巴塞隆納系列」作品時，已走入人生的一半。假如以他從1901年爲創作年代的開始算起，到1939年米羅已有46歲了。

⑤M. LEIRIS和F. MOURTOL的《1930～52米羅石版》（巴黎：MAEGHT。巴塞隆納：POLÍGRAFA。P.37, 1972）「巴塞隆納系列」作品是在蒙特羅依市所畫的。再具體說，依據C. ESCUDERO I T. MONTANER 的《1893～1993米羅》一書（米羅基金會出版，巴塞隆納，P.439 1993），「巴塞隆納系列」作品開始是1935 年，此期間米羅不在法國本土，而是留在離島北部的塞納濱海城，直到1940年5月返回巴塞隆納。此時也出現「星座系列」的雛形。

⑥這本「系列」作品不祇是米羅基金會收藏的作品，也提供了米羅助手JOAN PRAT收藏的米羅資料。

⑦巴塞隆納市政府的顧問基金會是最早出版「巴塞隆納系列」作品的機構。不過這40幅石版已絕版。不過只有40幅石版而已，而紐約在1947年所出版過的這40幅石版是由CURT VALENTIN出版，但到了1983年紐約DOVER DOU CATIONS又再版這40幅石版，名稱爲：「米羅·石版」。

⑧米羅·巴塞隆納系列，M. LL.BORRÁS，巴塞隆納市愛沙利德出版，P.7, 1984。

# 導言

　　這本書的研究主要是分析所有米羅作品符號的構造、組織和形態，無論是分開或綜合都有一定的系統，而這系統是依照一些法則、條規和思維來組織。研究工作集中在分析、分類或解說「巴塞隆納系列」作品裡的語言結構組織中最重要的造形。

　　所以，在此我們並沒有像藝評家一樣去評論藝術家詩意的手法—— 創作過程或他的藝術語言，更不是在研究批評藝術家個人經驗及作品的關係。我們祇不過是想理智的來看看藝術家作品的效果及其品質，理由就是在前述方面有關米羅的評論書籍已有專家出版過了，但是相反的，至今始終缺乏一項能使讀者容易了解米羅作品中所有符號的結構與規則的研究工作。

　　就以這個動機，研究中引用最好的說明，並且藉由圖表、表意符號和觀念或理念的呈現，來顯示米羅作品的可讀性。「專門術語」的採用，也對所敘述的造形有其方向可尋。以定義、描述其造形結構和組織來突顯形態學的特色。反之，在這裡因為研究內容的擴大，我們認為恢復常規或是結合那些特殊意義的概念，如阿雷沙特教授的研究說明方式比較適當。⑨然而阿雷沙特的原文已被修改和重新分析過，這是為了適應一些新的「情況」。

　　從教學的觀點來說，它是依據一種分解甚至溶解的過程—— 也就是「ANA－LÚIEN」（希臘語）。在希臘語的意思是：分解影像或圖騰符號是為了建立語言符號與整體之間的適當關係。這樣我們才可以發現一些相等或相似的造形或組織結構，並規劃出一些特定的典型與屬性、秩序與結構系統。

　　這種「綜合」的說法，可以由以下幾點主要提綱做為參考：

1.在表意符號詞彙上，定義、選擇和整理一些多樣式的典型符號。

2.認識形態的屬性和表意符號的結構。

3.研究評估比較突顯的人物符號和象徵符號。

4.研究不同層次的相關性和模擬的關係。

5.研究作品範圍裡的形態表意符號及細線形的來源和發展的演變。

　　所以在「巴塞隆納系列」作品中，也有使用表意組織圖表來解決這種過程！尊重它的空間引向，有如每一個石版的空間，都有其特殊的看法。

　　這些資料來源是由巴塞隆納的博士教育機構所提供（愛利沙德基金會CASA　ELIZALDE　DE　BARCELONA）。這是唯一參與、研究和米羅基金會合作的機構，這些重新翻版的奇特影像和符號，經過了嚴謹的考查，如果出現缺點，那是因為多次使用之後無法避免的事。

---

⑨在內文裡我們會引用許多阿雷沙特教授的研究，《米羅、佛雷得利克、畢爾雷三位榮譽博士》巴塞隆納大學出版，P.26～27, 1979。

# Ⅰ 宇宙形狀

　　這一篇章中，我們集合所有天體互動關係有如音樂的節奏感覺所產生的符號，如行星的會合來表現或象徵天體的現象或天體的元素（如太陽、月亮、星星……等）。它們可以取代其他自然現象，例如：「火」；它們也可以是一種物體的來源，例如：「梯子」；它們更可以表現出聽覺、音覺乃至於小鳥的叫聲。它們之中有著共同的語義特性，那就是獨立而不可侵犯的詞彙造形性與精神性。

　　有些研究的符號，我把它們歸類成等級或類別，以較高難度解釋的器官形狀表現。並以詳盡壯觀的場面介紹，使書中的人物與有機物之間，多少帶有幾分神奇性。而實際上也是如此，在它們之間的確具有互補的作用，與相互連繫的行動存在。這些符號，要是一個沒有了「意義」，其它的也就沒辦法執行另一個「意義」了，而且實行和支撐整個符號的理論是明確且必須的。因為從繪圖的觀點，或說得更好一點，以詩學與語義學來說，這些連貫性的圖騰更是豐富且不可欠缺的。

　●米羅視覺觀念裡的表現像行星圖
　　一樣，這些顯示出來的斑點，有
　　潛在的接觸行為和自動分組的方
　　式，如蒼穹中的星星一樣。

# 1. 點（斑點）

在所有象徵性的符號中，點或斑點可以說是最簡單的一種信號了。斑點，有如商標、有如痕跡，用以標示一件事物的起因，或定義一個位置的跡象，或是發展成某種尺度的標準與樣式。如在同一個時間裡的韻律，因連貫性的視覺感便會產生一種撞擊，這種撞擊就如米羅所說的：「譬如，我將油畫筆和油漆筆放在桌上，不可避免的事，日子一久，桌子將會被一些筆跡斑點沾滿……這是使我興奮的事情，因為這些所謂的『黑點』，有朝一日又將是另一種解釋。『這些』是一種『撞擊』，所有的『撞擊』在生活上都是必須的。」⑩

康丁斯基是米羅的至交⑪，也是米羅崇拜的人物。他對點的研究有過人的造詣，而且建立起一種依點的造形與大小所組成「音階理論」，使點發揮出它的複雜性與創造性。實際上，要我們去描繪一種「造形範圍」的正確界限是非常困難。點是可以擴展的！為何不可呢？更何況它可以使我們發現到更大的視覺範圍。這可以由米羅的許多作品得到印證。例如，1968年所畫的〈太陽前面飛的蜻蜓〉，太陽的造形就是由點轉變到面；這就是依點的關係意義與主控性來發展。那麼到底要如何來區分二者（點與斑點）的界限呢？二者都有獨立的基體和起因，但在米羅的圖畫裡，斑點不僅是如此，甚至尚帶有一種生命力。

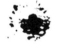

當雷亞特問米羅在工作時是否有音樂陪伴？米羅回答：「我在工作時，沒有、絕對沒有音樂，沒有看任何風景；儘管是秀麗的風景。而且我的工作室祇有一些窗戶，窗簾又是關著。沒有、沒有比這件事更令我興奮：那即是地上的白斑點。」他說：「有人在讀書或畫畫的時候，需要有人在旁邊唸詩來引發他的靈感……這對我來說是絕對不可能的。這些白色的小斑點，對我而言是激動的、是興奮的、是煽動的！那些白色的小斑點，可以說是紅色，也可以說是黑色的。」⑫

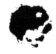

⑩同註①，P.43。
⑪點、線、面，康丁斯基，新視覺出版，布宜諾斯艾利斯，P.32, 1969。
⑫同註① P.53。

這些點的啓示讓米羅震撼不已，就如卡西摩（PIERO DI CO-
SIMO）和達文西對牆上裂紋的感動一樣。有時候，斑點不衹是一個
單純的筆觸或撞擊塡滿多餘的空間，而且它還會因空間的改變而改變
（如前述，點是令人激動的因素。）如同在地圖上給位置一個定義；
或是在樂譜上給音符一種生命；或是在其他地方，不管是在哪一種模
式或哪種重複規格上，它都使所有的空間具有靈性，就如那張星座圖
一樣。另外這種空間的靈性感覺，使他創造一系列的宇宙藝術空間觀
念。如人們耳熟能詳的「星座」系列作品（CONSTELACIÓNES
1940～41）。假如我們知道他的父親是一位業餘的天文愛好者，按照
華德‧愛貝（WALTER ERBEN）⑬的說法：米羅可能在他的家
鄉，每晚都習慣以望眼鏡去觀察天空中的變化。

在「巴塞隆納系列」的作品中，數種典型的斑點有趾印、筆跡、聚
點、令人不解的形狀和一連串的太陽造形。

⑬米羅，W. ERBEN, BENEDIKT TASCHEN出版，KÖLN‧P.139, 1992。

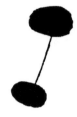

# 2. 雙重

　　這三種易變的符號（如圖），它們的形狀是由「點形」所組成的。可由以下情況而來：1.組合性的行星系列。2.鳥開始振翅時作擺動的行為或飛翔的動作。3.音符。但是，對於阿雷沙特教授來說，這些符號有如星星，他說：「形成一雙符號，可以如運動員的舉重球一樣！或者更好的說法是一對星星的組合，可以是二塊三角形結合而成！」⑭

　　事實上，在對立的行星位置圖上⑮，所顯示的直線、錐線形或梯線形，皆以恩斯特·雷納（ERNEST LENHER）⑯星相學裡的圖繪作為憑據。而從另外一種可能的特徵來看，它可涉及到聲學和音學裡的表現方式；譬如說小鳥飛行時搖動翅膀所發出來的聲音，可用冥想的方式來得到印證。這種意境由米羅的詩詞中更可以感受到：「一隻燕鷗在溫柔的月光照耀下，對著帶有彩虹膚色的舞者前面興奮的展翅飛翔。」⑰

　　而圖中的拱形符號是由二點組合而成。但是其他的符號皆以規律做為標準。我們以這幅〈奔馳的牛〉⑱來看，米羅的筆記本已有音樂標誌所產生的燕子叫聲形符號。這兩種點狀形成的符號：線形和弧形，是燕子叫聲特有的標誌，沒有其他的符號可以被混淆。它的音樂效果或作用，在米羅創作的筆記中有明確解釋⑲。然而這種假設是非常複雜的。

　　儘管如此，每個典型符號的真實來源，皆是由形態學中的重複形態和系統形態的雙重作用而來。依據慕勒（MÜHLE）⑳的理論，這些符號有一種重複不斷的接合和布局層次，以韻律、節拍的特性來作為了解米羅的繪畫藝術語言是非常重要的。

• 原型的表意符號形狀，由線將兩點串連而成。

⑭研究米羅，A. CIRICI, 62號出版，巴塞隆納，P.38, 1971。
⑮行星圖上的星星，如果我們用視覺的幻想，它們的基本圖形皆由直線、錐線和梯形所形成。
⑯象徵、記號、符號，E. LEHHER, DOVER出版，紐約·P.56, 1950。
⑰米羅，G. PICÓN，巴塞隆納·P. 124～25, 1980。
⑱同註⑰P.99。

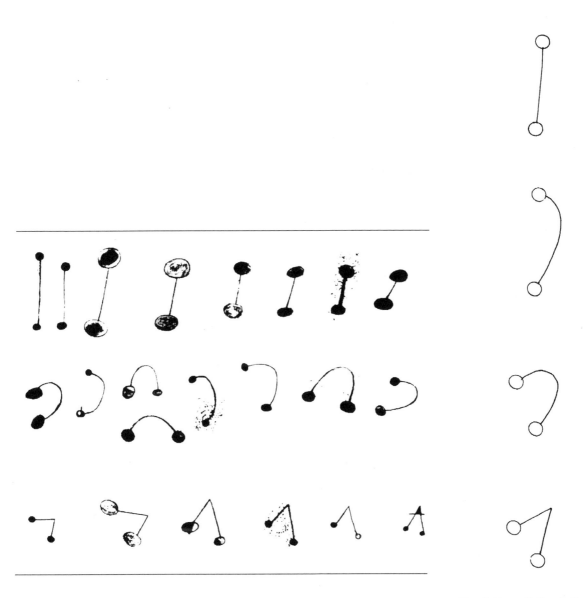

● 採用多種原型特徵：直線形、弧
　形和角形。

⑲米羅，加泰隆尼亞，G. PICÓN, P.100。米羅自己有這麼提過：「早上十點走到大教堂前聽音樂，但是我的夢幻
　寫實朋友卻相反…。我一直喜歡音樂的。記得康丁斯基告訴我，他畫畫的時候常聽音樂，這個使他非常感動…。
　這個時辰的早上除了流浪者的演奏外幾乎是沒有別人。我待在那裡很久，音樂已經反覆了好幾次，直到太陽照耀
　出『生動的音符』使我的眼睛發亮…。」假如米羅只憑音樂完成他的「星座系列」的話，那麼我想應不會有生動
　的造形出來，如他最後所說的「…太陽光所產生的『生動音符』…等。」
⑳藝術心理學，M. SCHUSTER I BEIST出版，巴塞隆納．P.163, 1982。

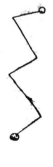

# 3. 吱喳

　　這一連串尖銳的燕子叫聲圖（圖A），定義出米羅藝術語言符號中的吱喳聲：尖銳、敏感、刺耳。它的產生與形態學和其他相似形狀有關。毫無疑問地，它的表現和意義與其他符號一樣，皆依各地風俗文化不同而異。舉一個例子：古時候，流浪的人用吱喳做為有狗的象徵符號；埃及甲骨文中，水有這種奇特的寫法而厄瓜多爾的印地安人卻祇有裝飾的作用。

　　除了這些文化風俗以外，我們尚必須強調符號的特色。在符號的「形而上學」中㉑，它因空間的移動而改變，涵蓋的意義有許多「變論」㉒。而（圖B）的符號可有三種情況，我們可由視覺的領域來說：1.它是漂浮不定的。2.齒形和外在的內形狀，去形容一張大嘴裡所要表達的尖銳之意。3.同時將二種情況加入圖中，使我們面對圖產生沉思與幻覺。

圖A

- 選用吱喳型的特點。依照它的水平線和直線方式定義。例如山谷形式線的4、6、8、和10。

㉑符號與影像的特徵可轉換另一種和原有的屬性；例如它因聯結而產生不同的內容。

㉒「變論」的特徵：所有的符號或影像可依其情況而定義。

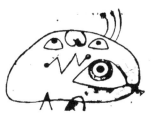

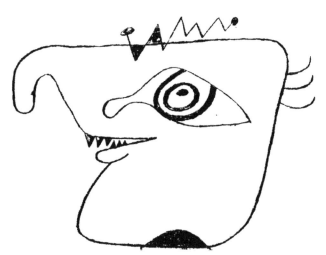

圖B

● 依照它的內容與空間，吱喳型有
  多種作用：
  上圖是自主的小鳥叫聲。
  中圖是使用在臉上的作用（嘴的
  表現方式）。
  下圖物體和背景之間的關係，產
  生較有思考性的表現。

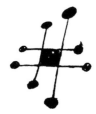

# 4. 梯子

　　梯子形狀是米羅在二〇年代裡的藝術語言符號。當他欣賞〈加泰隆尼亞風景〉（1923～24）圖時，就說：「梯子是那麼令我著迷。」㉓但是，最能代表此心境的圖卻是1926年所畫的〈吠月之犬〉，此圖運用紅色階梯將半空中的雲與地連接。此外尚有一幅叫做〈龍蝦〉的畫（1926年），梯子和三座冒著火且倒立的火山在一起，擺在一個大太陽裡面。正巧，米羅說明此圖的意義：「梯子是逃脫的象徵。」㉔

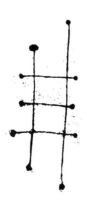

　　直到1939年「巴塞隆納系列」作品，梯子完全轉變為細線條形狀，失去了物體的特徵，像印度廟裡的井字形天花板——二條直柱和二條橫木。由那樣的典型轉向混合式的技術所形成的符號或剩餘的符號，共同成為宇宙符號。

　　梯子如同象徵符號，經常可以在我們周遭看到。它就像一條橫木（物），帶有一種碼號，不同款式的尺寸，可依各地文化的不同，詮釋也有所不同。以語義學來說，米羅的梯子就如他自己前述的話一樣，在潛意識的思維裡有「逃避」的想法，就像一種「逃脫」的象徵符號。而我們也可以想像得到米羅當時想逃脫的情況。不過，誰敢說在人的一生中沒有逃避（或逃脫）的心態呢？

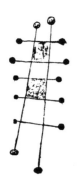

● 三種梯子型的演變：二階、三階和五階。

㉓同註⑲P.66。
㉔同註②P.78。

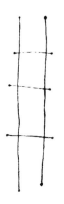

● ①吠月之犬，1926　　　● ②裸體走在梯子上，1937

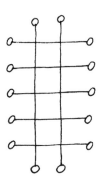

● ③研究構造，1938　　● ④巴塞隆納系列，1939～44　　● 研究形態的過程：圖1到4。

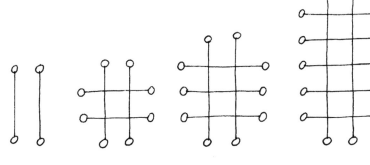

● 結構組織的發展：有關於線條的
　元素和連結的屬性。

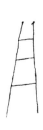

21

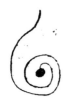

# 5. 螺旋

　　火苗形符號，在米羅的繪畫語言裡就像其他元素一樣，有著非常重要的地位。以埃及象形文字來說，它象徵著生命與健康。（身體的熱氣）[25]。或者可以這麼說，在「巴系列」作品裡的太陽中的一個火苗消失、熄滅了就代表傷心或沒有朝氣。

　　我們可經由〈鬥牛〉[26]一圖中看出：米羅想用火苗的特徵來表達內心的焦慮不安，而且也反映在此圖的人物上（如：頭、四肢、男女性別等）。然而二〇年代，米羅多半把火苗呈現在樹或樹幹、樹葉上，而不是人體上，如圖〈吼叫的土地〉（1923～24）獵人的鬍子或煙斗，或是在其他的小東西上。〈加泰隆尼亞風景〉（1923～24）和〈荷蘭室內〉（1928）系列中，這種火苗表達出焦慮、急躁的心境，但此時的火苗符號卻以帶子形狀、細線條或蛇形代替[27]。而在「巴塞隆納系列」作品中已發展到藉由螺旋形狀[28]來闡述動盪不安的生活（此時西班牙處於內戰時期）。米羅已把螺旋形的轉圈減少，以逗點形態在中心環繞，有如一種纖毛類的有機生物在游動，並且顯示出騷動的涵義。依照保羅・克利的說法[29]，（螺旋向下，代表死亡、沒生氣；螺旋向上，代表擴展、活力、朝氣。）

● 有生命的螺旋型，就和精子造形相似。

[25] 宗教秘語，ENEL，巴黎1952（J. E. CIRLOT翻譯成「符號解釋詞典」）P.209, 1981。

[26] 同註[19]P.108。

[27] 符號解釋詞典，J. E. CIRLOT, LABOR出版，巴塞隆納・P.196, 1981。

[28] 同註[27]

[29] 包浩斯教學法，P. KLEE, MONTE ÁVILA出版，CARACAS・P.43, 1974，（R. WICK翻譯、馬德里・P.223, 1982）。

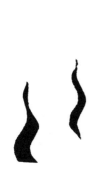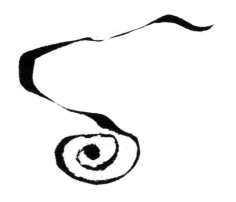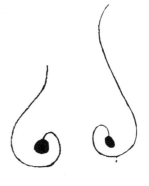

● 化裝舞會，1924～25

● 荷蘭人室景，1928

● 巴塞隆納系列，1939～44

● 生命螺旋的造形是由火苗和蛇型轉換而成。

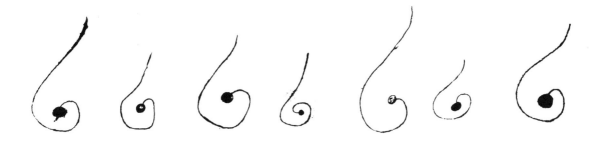

● 生命螺旋的典型。

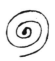

● 死亡螺旋的典型。

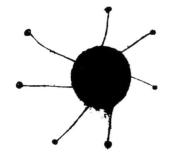

# 6. 太陽

　　相信在二十世紀的藝術繪畫語言裡，沒有一個人可以像米羅一樣，將太陽的特質表現得那麼淋漓盡致，祇有兒童畫的太陽造形與他有些類似而已。米羅的太陽，不僅是行星上的一種表徵，且涵蓋更多的意思，如：炎熱、光芒、激烈和振動。

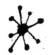

　　要不是對太陽有深入的了解，是不能呈現那麼多不同典型的太陽，如米羅的心臟和性符號。它有活躍的性質、猛烈的特性，有時候也呈現出一個真正在燃燒的太陽。米羅⑳常以心臟或性來代表太陽。我們可以說：太陽即是心臟，心臟即是太陽；或是太陽即是男性、女性，男人女人的性即是太陽（因為米羅將太陽象徵陰陽性別），或者它也可以是一種不變的「變數」。也就是說：對於同樣一件事或一種信號，有許多詮釋的方式。

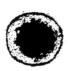

　　米羅說：「太陽光是象徵光明的符號。」㉛他的心臟造形：有圓形、火山口形等。它是行星的主宰，通常帶著光芒耀眼的線條轉動。我們可以在1923～39年的太陽造形演變年代中看出，米羅以詩意的表達方式來詮釋太陽。如接下來的主題可以體會到：「日正當中下的藍色貝殼。在大西洋面前出現的太陽下跳著繩子的女孩。」㉜但到了「巴塞隆納系列」作品裡的太陽卻顯得沒有生氣、灰暗與消沉。我們只能從一些小觸角的造形，認出帶有線條的太陽光芒。從1939年開始這種降低表現太陽的光芒，也可能與此時的他有許多創新的造形符號出現有關。

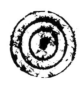

• 巴塞隆納系列作品裡的多種太陽造形。

⑳米羅的思想比較含蓄，在一些著作的文章發覺或解說米羅的內心想法；如「人物顯示有火苗的跡象…」或「…心臟，我可以說它是女性的性別代號…那激烈又煽情的符號…」或「所有觀賞者好像是一個心臟在移動…」這些句子象徵著他的內容有特殊的意義。此見「米羅·加泰隆尼亞」P.108～9。

㉛同註⑲P.75。

㉜同註②P.123。

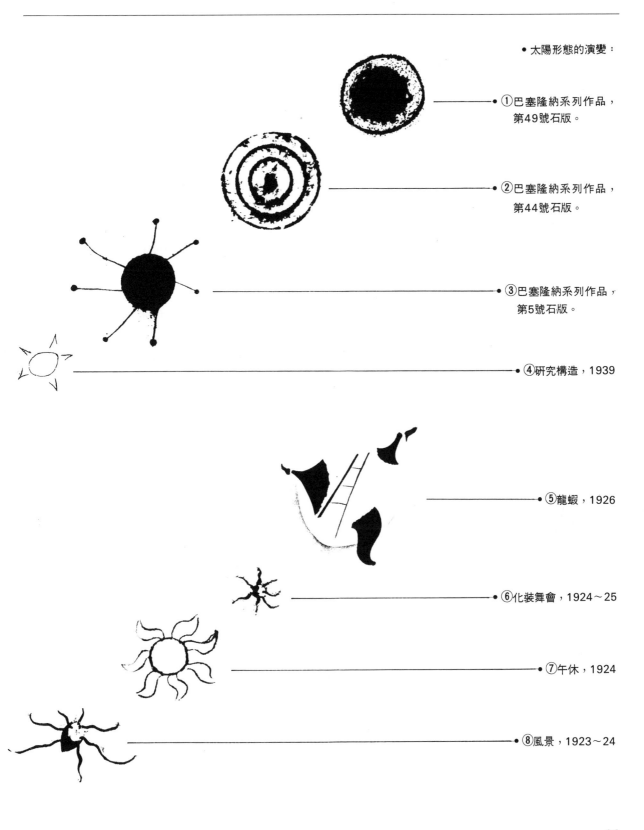

• 太陽形態的演變：

① 巴塞隆納系列作品，
第49號石版。

② 巴塞隆納系列作品，
第44號石版。

③ 巴塞隆納系列作品，
第5號石版。

④ 研究構造，1939

⑤ 龍蝦，1926

⑥ 化裝舞會，1924～25

⑦ 午休，1924

⑧ 風景，1923～24

# 7. 月亮

只有米羅才有這種對宇宙天體的幻想；如他讓太陽和月亮靠近。米羅在1955～58年所建立的「太陽與月亮」（巴黎國際文教機構大樓），即呈現「日月共存」的傑出理念手法（一般人通常把日月分開）。依據阿雷沙特的了解㉝：這種太陽與月亮二元論的想法，是出自於從埃及經希臘到羅馬的地中海的文化裡，一張極普遍的神話圖。這裡面述說著他們的性別一樣，男性與女性、太陽與月亮、陰與陽一視同仁。

共有十個月亮、六個太陽支配著整個「巴塞隆納系列」作品，旨在把漫長的佛朗哥政權夜晚照耀通明。

然而月亮在1926年之後已失去表現女人胸部豐腴的特徵；如〈吠月之犬〉，同時此圖山邊露出一點火苗符號，也是一種簡略火苗的表現。直到1935年，他對月亮的表現才開始縮減了。現在這種凹凸式的形狀，更超越月亮的本質；不太像月亮而像鐮刀。阿雷沙特說㉞：「這並不奇怪，因為這種形狀關係到農人使用的切割工具。」它暗示著人看到此形狀會產生一種威脅與焦慮不安的心情。這也正是表現在「巴塞隆納系列」作品的心情。我們不是想製造一個特殊的米羅式月亮，也不是想加上任何戲劇性的月亮；而是使它建立一種真正有意義的象徵、一種詩意的象徵：用月亮的光芒，對圖中人物有著安撫之意。

米羅藉由一種永恆不變的定律——擬人法使月亮含有非常特異的隱喻。它可以像人類一樣，有手、有腳、腿、翅膀和角。然而這種交叉使用的效果與象徵，是依不同的情況而定。

• 原型和月亮的縮小圖。

㉝從未來結構到米羅作品，A, CIRICI, 62號出版，巴塞隆納．P.44, 1971。
㉞同註㉝P.44。

• 月亮形態的演變：
• ①農夫的頭，1924～25。
• ②1930手册。
• ③巴塞隆納系列，1939～44。

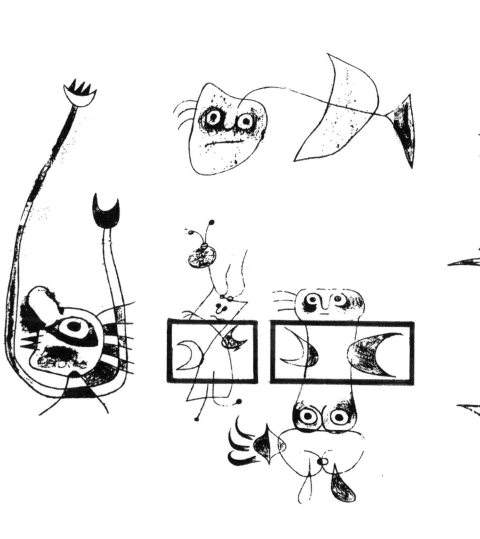

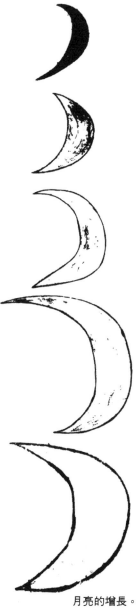

• 有些例子，我們可以藉由轉變的
  方式來產生以上許多種作用。

月亮的增長。

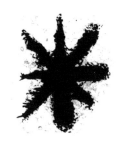

# 8. 星星

在米羅所有的藝術繪畫符號裡，星星是最基本的表現符號，顯示出原始的屬性和作用。

我們可由二種性質來看：一是線條，以四條線爲主，穿越中心點形成一個星形。二是由平面五個內點和五個外點，畫出其邊緣的形狀。但一般來說米羅引用第一種性質作畫比較多，而且沒有一個是單一的特性，完全是以多重性的象徵來表現。按照阿雷沙特教授的說法[35]：這個象徵性的標誌是用宇宙廣大的心靈來對抗黑暗的。

同時阿雷沙特也特別提到他對米羅星星的感覺：五個點的星星是強調智慧的特徵，一種推廣「新主義」的思想符號，如同社會主義者或民族主義者。[36]

星星和大部分的符號一樣，到了「巴塞隆納系列」作品時也減少變單純了。我們可以從二〇年代長尾巴的星星和1939年去尾巴的星星做比較；後者已剩下三根毛，而且大致來說是沒有痕跡。

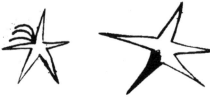

• 胖星星型是原型星的一型，星星
  的形態演變到最後去除尾巴。

• 「化裝舞會」1924-25

• 「巴塞隆納系列」1939-44

---

[35]同註[27]P.199。

[36]這裡的意思依A. CIRICI之說：星星符號在戰爭中較少引用。且看A. CIRICI著的《米羅》巴塞隆納．P.108～119, 1984。

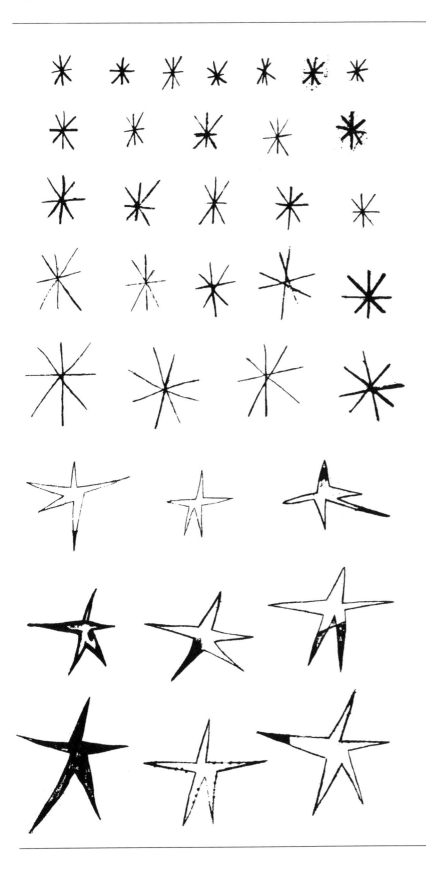

1.

2.

3.

4.

5.

● 線條星星和它的多樣式典型：
● ①十字點型
● ②十字線型
● ③十字穿點型
● ④隱藏式十字型
● ⑤肥胖的十字型

● 角形星星，由平面的五個點和邊
　構成。

# Ⅱ 有機物形狀

　　第二篇的藝術繪畫語彙，引用擬人的特性和類似人形的造形㊲，處理人類身體形態的部分。有各種樣子的生物、有機物和人物，非常複雜且在組合上也非常獨特，是給予畫面生命的真正主角。藉由和前面所述的宇宙形狀連帶關係，把視覺性的空間帶到超越外太空的意境：無垠、無邊乃至深不可測的視覺空間。

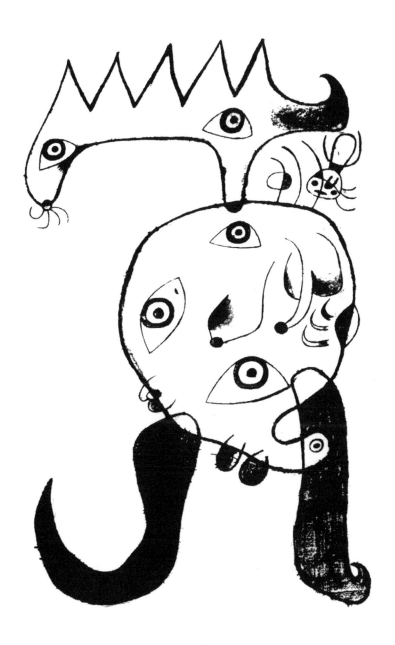

㊲這雙重作用的特性，可使造形像人的樣子或動物的形狀。

# 1. 腳

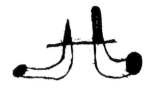

　　米羅的腳形一而再，再而三的強調與土地有關，是想展現出大地那股強大的力量。可以從許多方面來證實米羅是一位本土主義者。當雷亞特問米羅有關死亡的問題時，米羅斬釘截鐵的回答：「喔！不，不用對死者有任何崇敬！土地就是土地，沒有比土地更土地。在大地裡有些東西比我更強壯。奇妙的山峰和天空，在我生命中有很重要的意義。但不是像德國式的浪漫情懷；而是一種比衝擊還厲害的心情在對抗我的心情。那是看不出來的！在蒙脫勞市㊳（家鄉）—— 我的精神糧食即是力量—— 堅強的意志力量。」㊴

　　經由許多資料顯示他常常提到大地的力量。但是，他所說的大地是指他所生長的家鄉；廣義的說呢，米羅的心是寄放在家鄉上的。如此我們就不覺得奇怪，他為什麼把腳描寫得那麼特別。理由很簡單，那塊土地就是他生活的範圍，而且也給他特別的啓示。

　　「巴塞隆納系列」作品中有三種基本的腳形：1.像角的腳形；很明顯的跟牛角有關。2.月腳和鈎形腳，形態像月亮。3.大象腳，結合形態學上的理論所組織起的動物腳形。

㊳MONT－ROIG是達納共納（TARRAGONA）的鄉村，是米羅生長創作的地方。
㊴同註①P.44。

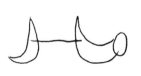

• 「巴塞隆納系列」作品的腳型和
　三種腳型的繪圖。

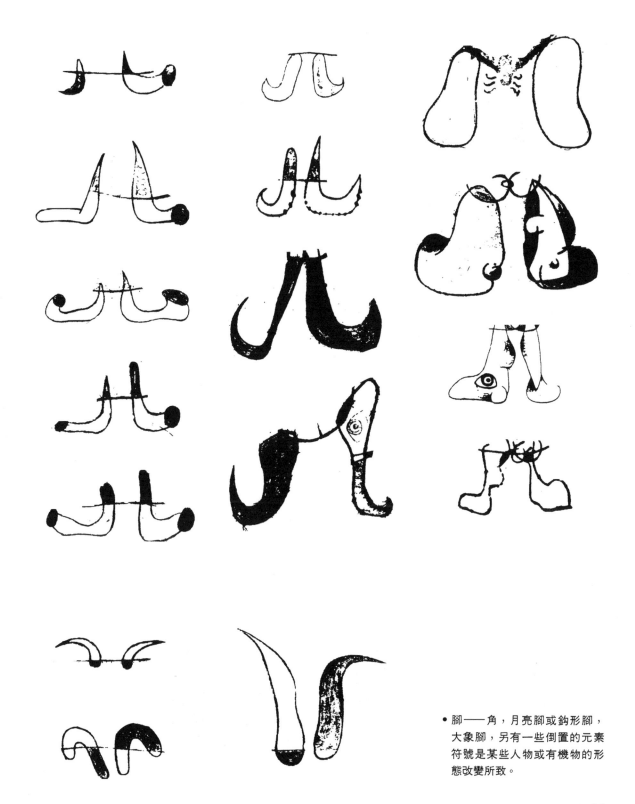

● 腳——角，月亮腳或鈎形腳，
大象腳，另有一些倒置的元素
符號是某些人物或有機物的形
態改變所致。

33

# 2. 臀部

　　代表這部分的身體，是多麼意外的牽涉到「糞粒學」，多少使得這種造形顯得奇怪與突出。一般來說，我們可以在胸部（上體）看到此形狀，但是他卻強調用溫柔的屬性表現。這種做法可以在心臟符號的輪廓看到，可是它是倒置的。

　　當我們需要去辨識米羅的人物性別時，只要依照男女構造來分即可。男性的特徵：陰莖勃起，在臀部中間有弧度的豎起。女性的特徵：有如蜘蛛網形狀顯示且附著在有機物上。

　　根據二〇年代的例子，已有臀形出現而且大致以扇形或圓形來表達；形狀比「巴塞隆納系列」作品更像機械製圖且更合理。例如1924年所畫的〈母性〉素描。

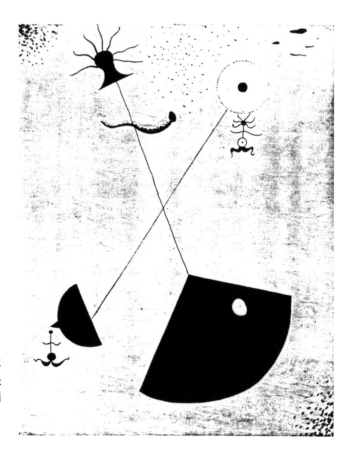

● 臀部的形態和「巴塞隆納系列」裡的倒置心臟相同。上圖是以三角形爲基本造形。它和心臟同是二〇年代創造出來的符號，製圖感比較重。

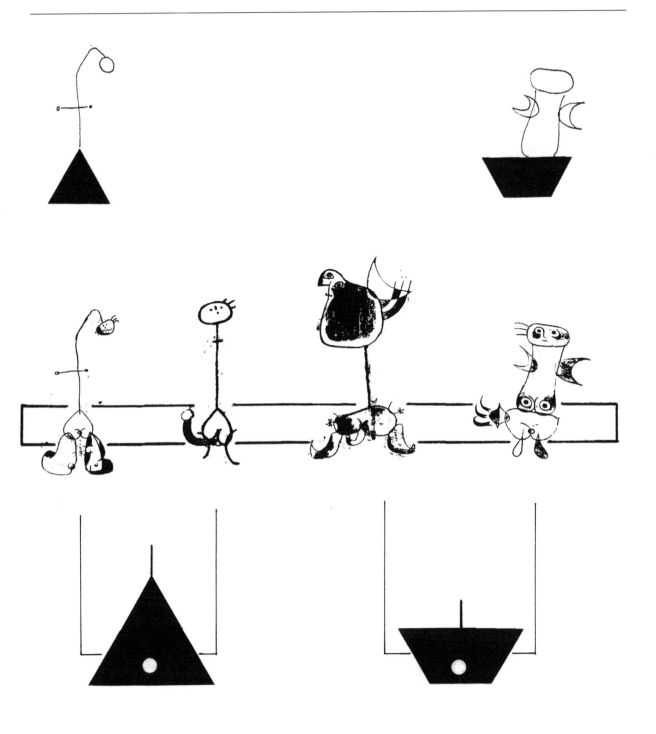

• 從表意圖形來看，所有的臀部形
　態是以三角和梯形爲主。

# 3. 手臂

雙臂舉起的姿態有向上升的感覺，且經常超越身體的頂端，它的特點是空間形狀、保持在宇宙中，以擬人法的方法企圖表達出一種投降的信號；或是一種報仇的「同義語」或抗拒的形式。阿雷沙特教授一再提及此主題，他說：「……一種思想的發展，要更好、更高超，這種行為就像從原始地層開始向上發展，從根部吸收養分、經過各地層到最高一層（接近地面），以極誇張、悲傷和暴跳如雷的方式表達……但是，在這裡的作品恰好是除去以上的說法。」[40]

大致上來說，「巴塞隆納系列」作品裡的人物是沒有手，而以點做為結尾，像那些月亮的性質。但是從正面看，手臂比較像角，而頭部只侷限於它的點上。不過有些手臂的表現得像要捉住星星一樣，那些手即轉變為月形。同樣也有一些特殊的表現甚至像人類的肢體殘缺或根本沒有手臂。

[40]米羅—藝術家的民族思想，A. CIRICI，巴塞隆納·P.29, 1979。

• 手臂舉起和半身連結的多種構造型圖。

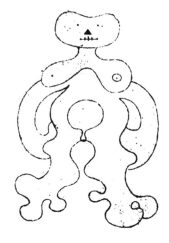

• 手放下＝沒有生氣（朝氣）
　路易沙皇后1929～30

• 手張開＝中立狀態
　孩子的遊戲1932

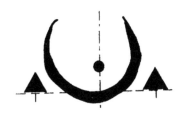

• 手舉起＝活動的形態
　巴塞隆納系列1939

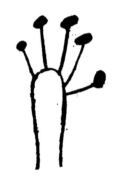

# 4. 手

　　就像上一章所說的一樣，沒有任何一種固定的手做為手臂的結尾，甚至在許多表現上是省略不用的。況且當它舉起和完全張開時二邊也是不一樣的。

　　在系列裡的十二對手勢中，有一半是對稱的；另一半的結構是不對稱的。但是我們只要仔細分析所有的類形結構，不難得到結論：它們是由形態組織系統同時分支下的三種造形；而且我們也可以從附圖中觀察到，每一部分的造形都用不同的典型來表示。㊶

　　這種意義深長的形式，根據判斷，手有三種表現形式：1.所有線形指頭，是由中心擴散到四週。2.月亮手掌形，頂端有一些指頭，我們最好稱它為牙齒（在這裡一種形有二種效果）。3.前手臂和手掌連結，像一條幹形而以五個附屬的新枝形狀做為結尾。

　　我想米羅的手並不是被動、消極、靜態的，而是講話的手、抗議的手甚至咆哮的手，我們可以把它變成大嘴巴，對著可恨的戰爭吼叫或是高唱自由之聲。㊷

● 手的形態和結構組織，由五條線條構成。

㊶依照造形心理法則來說，它是一種轉向型的形狀。「繪畫詞彙技巧」CRESPI和J. FERRARIO著，EUDEBA出版，布宜諾斯艾利斯．P.78, 1971。
㊷同註㉗P.296。

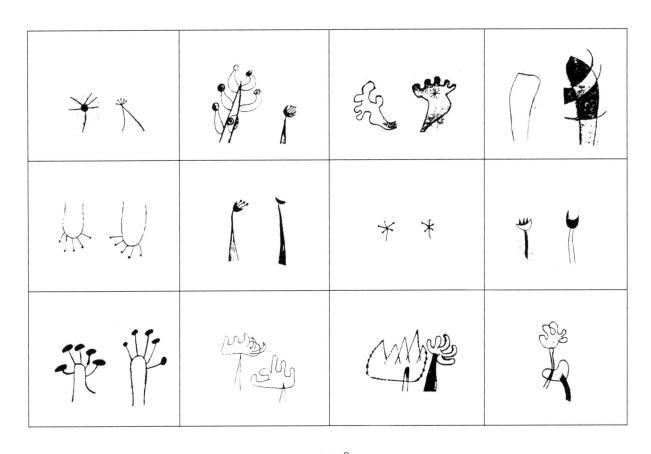

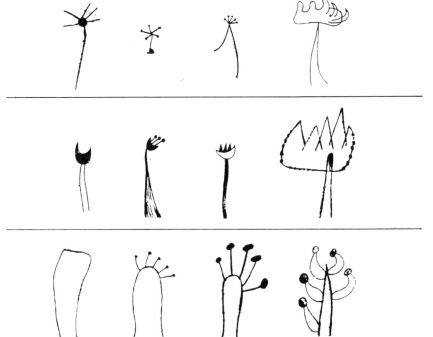

• 圖表部分的手，是由巴塞隆納系
列作品中選出的形態。而線形手
的來源和手形態的演變是由相似
的形態轉變而成。

# 5. 性——太陽

　　毫無疑問在米羅的表意符號語言裡，表現女性的性別是非常獨特的。陰道以不可思議的杏仁形狀表現；一片葉子平分兩瓣[43]，一黑一白。在兩邊有類似三根絨毛的線條出現，好像是太陽的光芒。這種光線大部分分布在身體的中央，來表明是女性的特徵。雖然米羅[44]堅決說它不是女性符號，而只是單純的太陽光，或依他個人的說法：這種光芒是代表作者的意志力。

　　在此同時，米羅還創造了蜘蛛網形狀。有人叫它「性—蜘蛛」。同樣米羅也正好提到這種意思—— 正確的時間是1939年—— 他說：「女人的性別是蜘蛛…。」 不過這是他第一次坦白的解釋我們所認爲的太陽光符號。另外他又解釋：「…女性的性是令人激動的…。」[45]所以我們以他最後所說的話證實太陽是代表女性的性符號。

　　相同的，我們也可以從附圖中或精心製作的「巴塞隆納系列」作品上觀察到有豐富的女性象徵。這種再三強調引用女性符號的現象是米羅要顯示女性具有至高無上的權力。此外，從少許的概述中，我們可以知道此種加強的用意，可以擴展到其他符號上。它是非常重要的，因爲不管是有意識或是無意識，他都創造出一種基本的思想語言或觀念，可以使我們對「大地之母」（MAGNA MATER拉丁語）[46]有深切的認知，那即是他對大自然和故鄉再一次的表現出崇高的愛。

● 「性——太陽」型，以兩邊相等的三根絨毛來做，如蜘蛛網般的造形。

[43]白代表性開；黑代表性關。在繪畫上紅色代表開，白色代表關著。此依「性—— 太陽」符號而言。
[44]同註①P.85。
[45]同註②P.85。
[46]MAGNA　MATER是拉丁語，對米羅而言從小的觀念裡就以母性爲主。而母語即和泥土、大地、故鄉的涵義相似，因人類都是從大地孕育而來，所以對大地特別有感情。

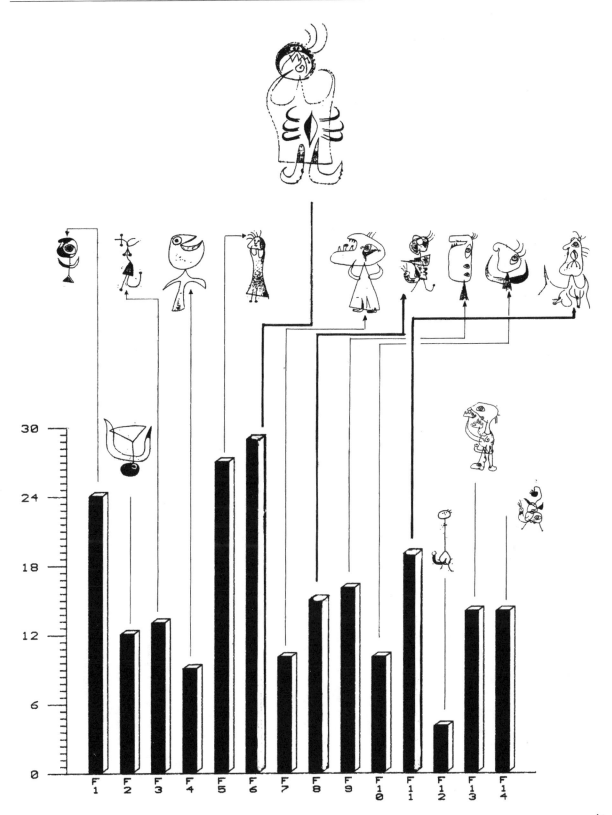

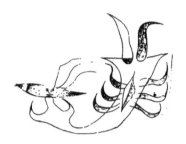

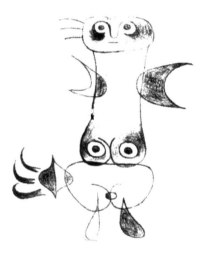

● 在女性人物的中心或身體的某部
　分可以看到「性──太陽」符
　號。而最後一個有機物造形的「
　性──太陽」帶有隱喻，可以
　轉換為嘴巴或激怒表情，甚至呈
　現出保護的形態，常伴一種大象
　形的鼻子或陰莖的符號。

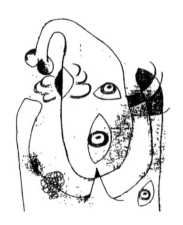

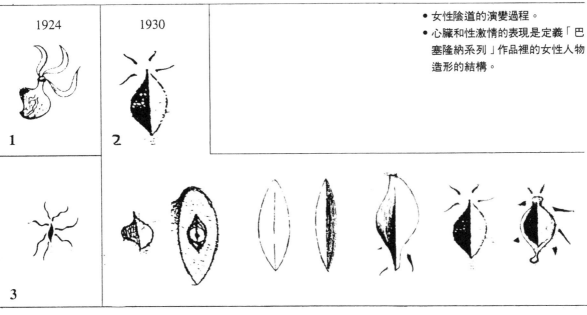

| 1924 | 1930 |
|------|------|
| **1** | **2** |

**3**

- 女性陰道的演變過程。
- 心臟和性激情的表現是定義「巴塞隆納系列」作品裡的女性人物造形的結構。

- ①K小姐的肖像。
- ②1930手冊
- ③SOURIRE DE MA BLONDE（法文）
- ④巴塞隆納系列

**4**

- 女性陰道的圖表是依中國陰陽理論和正負理論而來的；一邊是開、一邊是關輪流交換，如此的情形使兩邊絨毛發展到對等線的形狀。

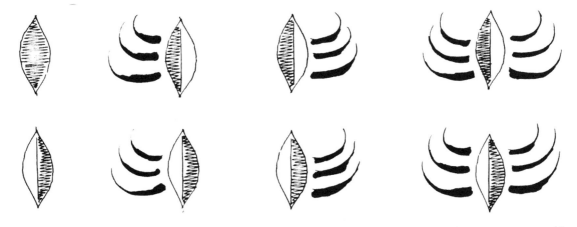

# 6. 性──男性生殖器

　　如果女性性符號的綻開使我們孵化誕生的意思。那麼男性的性符號，也可以因其「聳立」的形式而比起女性的性符號有更多一層的作用。所以米羅用倒置的形狀和隱喻的手法來表現它。而男性的性符號需要一個地方來支撐，使我們看出它側面結構的柱形；就像我們澆花用的水管一樣。⑰

　　這種公開顯示男性生殖器和要求對性明朗化的行為，米羅將它詮釋在不同文化與時期，並將它擺在身體的各部位上。然而它帶有一種生死攸關及解放的意義。這種意思依阿雷沙特的解釋：「…在戰爭的年代裡因道德的規範和世界的條規使自由的天性被壓抑，我們已經習慣它引領我們走向一種像絲絨般的柔軟生活；舒服如溫室花朵般封閉、不開放，除此之外就沒有什麼了。來吧！在自然的光彩下，自然的、快樂的，不必害羞與健康的展現身體吧！這是一種使生命更有朝氣的方式。」⑱

　　因為有雷亞特教授的資料提供⑲，使我們再一次的印證，米羅的男性性符號沒有帶色情的思想，而是代表生的符號，如同種子一樣，雨淋、發芽，長成大樹。最後我們也可以說男性生殖器，代表著「永垂不朽」的象徵，它的力量可以擴展到無垠的天際。

● 陰莖以高潮的狀況來象徵生與解
　放。

⑰米羅在當時的社會有此造形算是一種突破。因為人們尚未在視覺、思想方面開放。

⑱同註㊱P.76。

⑲同註①P.218。

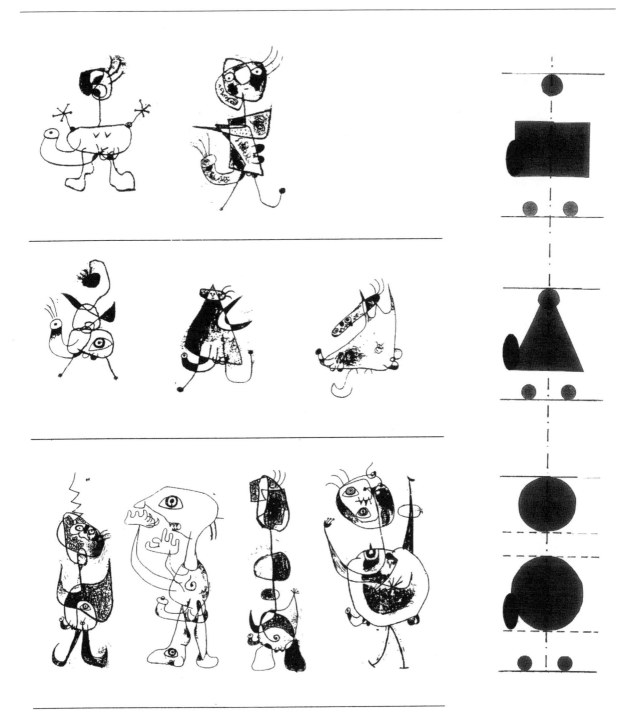

• 以三角形、圓形和四方形組成帶
有陰莖的有機物和它的結構形狀
。身體正面和陰莖側面顯示對立
的情況。

# 7. 女人胸乳

它的樣子像男性生殖器。位於人體的上半身或女人的身上，且有女性的乳腺表現出一種激情、特別、腫大和刺激的造形。像是要我們了解到它在產乳或哺乳幼兒的時期，不用我們去觸摸，即可感覺到的意境。

附圖上有些主要不同類形的符號和「巴塞隆納系列」作品中的女性胸乳標示著是依照座標軸來繪製的。依情況而定，女性的胸乳造形：機械形、洋葱形或更貼切的說皮酒囊形。但是它最重要的理念是要表現出那勃起的感覺，和強調突出的乳頭，直到我們可能誤認為它是男性生殖器。

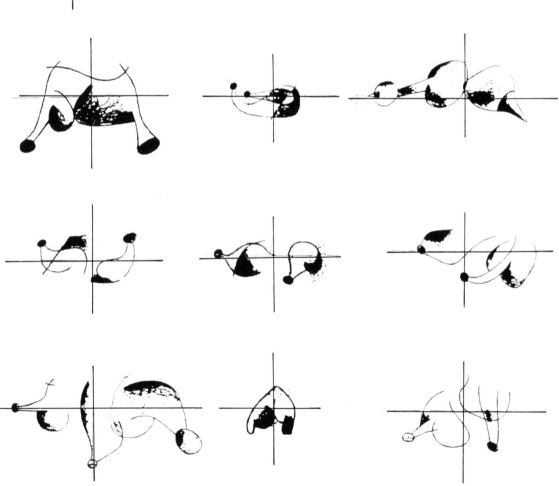

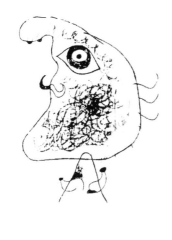

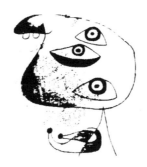

● 半身或胸部的構造,包括多類型
的胸部圖形。它的多樣性和其他
符號造形一樣,如眼睛:象徵著
對生命的看法;而胸乳象徵著強
壯的生命力。

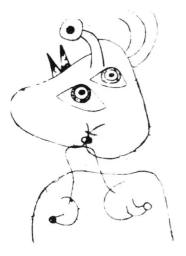

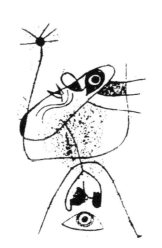

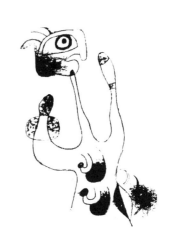

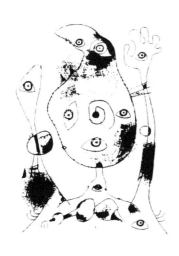

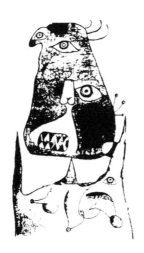

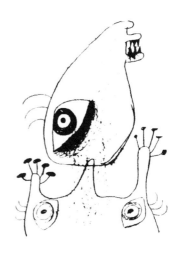

# 8. 臉

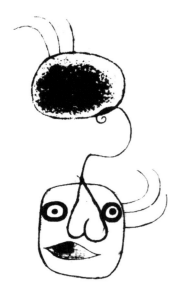

　　對於能夠分析所有臉的表面性質和構造，我們清除了一切符號的外觀和圖騰，使我們避開可能遇到觀賞作品的阻礙。這種過程我們以一些基本的造形來顯示，如三角形、四方形、長方形、圓形和橢圓形。到這裡我們要問，米羅的標準在哪裡？答案是在他的熱中自然，反射出像強生・伊德（JOHANNES ITTEN）的幾何三部曲評論的手法，以三種不同的世界來建立造形：

　　1.唯物主義世界；孤獨，四方形。

　　2.精神感情世界；遊走太空，由水而產生的，圓形。

　　3.邏輯性的思維世界；專心、光、火的代號，三角形。

　　從人類精神方面來看，這三種象徵符號並不是空的造形，而是在他本身充滿強烈的創造力。誰會想去了解一本自然的書如同一本生活造形的書呢？這是需要密訣的，從不是秘密的秘密開始著手！⑩

　　當三根毛或細線條元素符號集中在頭部時，依照貝魯裘（PERUCHO）⑪教授的說法，他的符號靈感來自於巴塞隆納皇家廣場上的噴水池和椰棗樹，他說：「米羅小時候，常常在噴水池前發呆，看著流出的水，像頭髮垂掉下來，清澈、潔白、晶瑩剔透，像魔幻一樣引領他神遊。」「這種頭皮水（三根毛垂掛）的造形，我們可以在他許多作品中見到。米羅喜歡說他的畫有空氣、土、火和水的存在，這最後的水元素即是他童年時，在巴塞隆納皇家廣場前玩的那段時光所產生的靈感。」

　　米羅在綜合整理和發展他的藝術繪畫語彙時，已經建立起一種習慣性的分析，這種習慣是因為他對周遭所有的人、事、物有極大的理解能力。

• 太陽臉型雖然沒有器官的感覺但有人的臉形；有的帶器官的感覺，如頭皮水的造形，即有眼睛、鼻子和嘴巴。這種造形非常特別，可以在「巴塞隆納系列」作品17號石版畫中看到。（米羅以小鳥的叫聲畫嘴巴，但17號石版畫卻是引用嘴巴的造形來畫嘴。）

⑩包浩斯，W. HERZOGENRAT著，STUTTGART出版，1976年第一段簡文是作者為了「包浩斯50年大展」而寫的。（柏林，ITTEN JOHANNES日記P.10）

⑪米羅——加泰隆尼亞，J. PERUCHO，巴塞隆納・P.104～114, 1970。

● 臉和正面臉型的演變：1924，
二○年代的夢幻寫實主義臉型，
以太陽的光芒顯示生命與健康；
1930，三○年代的臉型，結合
器官造形，眼睛和嘴巴把表情減
低到最低限度；1939，畸形或
不完整的造形在「巴塞隆納系列
」裡處處可見，而且更豐富的表
情，一眼即看出絕對不會與「頭
皮水」符號搞混。

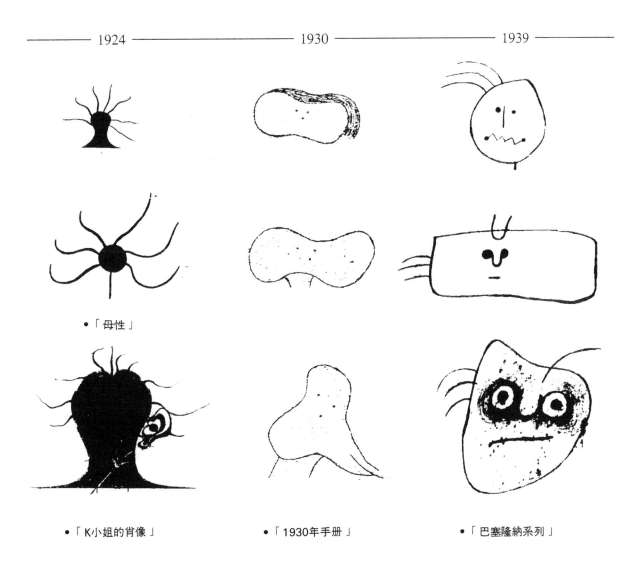

| 1924 | 1930 | 1939 |

●「母性」

●「K小姐的背像」　　　　●「1930年手冊」　　　　●「巴塞隆納系列」

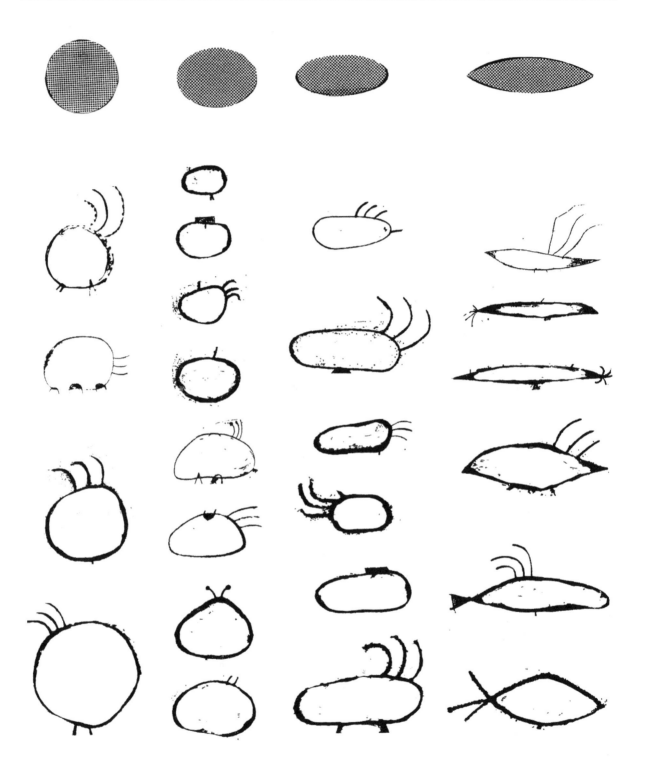

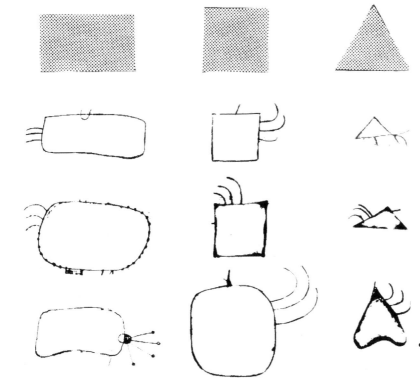

● 臉型的分類：長方形、橢圓形、
四方形和三角形。然而它常以橢
圓和圓形摻拌，造形趨向橫式發
展。

臉形的比例

# 9. 眼睛

米羅式的眼睛，更清楚的顯示太陽的特徵。如布羅丁洛所說：「…如果沒有太陽出現；眼睛不能看到太陽。」[52]這種思想好像道出米羅所畫的〈加泰隆尼亞風景〉（1923~24）一圖的眼睛，瞳孔帶有三根毛，畫得好像是一種焦點或車燈。

另外，米羅大膽的表現出男女不同的眼睛，表現在女人臉上的眼睛相當突出，讓我們相信由眼睛可看出女人的份量。

還有一種表現也非常奇特——「多重眼睛法」。這在一些石版上可以看到，特別是在五號作品。這種現象我們稱爲「異形眼」[53]，它是源於加泰隆尼亞羅馬式繪畫的基本用法，一般象徵著有遠見之意。這使米羅印象深刻，他說：「…羅馬壁畫裡的眼睛充滿在每一個角落，好像整個世界都在看你。整個！在一望無際的天空、在樹叢中、在每一個地方都有眼睛。對我來說它是活生生的；這樣的樹是如此的有生命如同動物有靈魂一樣。」[54]

我們可以看到他的眼睛是象徵如何去觀看人生。不過我們也不能忘記米羅對眼睛，尚有其他的詮釋，如〈奔馳之牛〉（1940）之圖，他提到圖中眼睛的象徵意義：「…馬的傷痕是如同許多數不清的眼睛。」[55]他把「傷痕」的概念和眼睛結合，也許眼睛就是象徵「傷痕」吧！不管怎樣，所有表現方法都在證明，他以多元論的手法來處理他的大部份語彙造形。

組織示意圖中，所有點型的眼睛和「巴塞隆納系列」作品中的眼睛，讓我們察覺到眼睛可分二部分：眼皮和瞳孔。在此可有各類型眼睛，其不同在於存在與不存在「巴塞隆納系列」裡的眼睛。

● 「巴塞隆納系列」的眼型。

[52]同註[27]P.339，這種表現方式好像美國夢幻寫實畫家RENÉ MAGRITTE所畫的眼睛，可以由紐約現代美術館裡的作品〈ESPEJO HOZ〉證之。

[53]同上，多重的表現方式是加泰隆尼亞羅馬式的繪畫特色。米羅因爲有許多機會到加泰隆尼亞國家美術館，所以才深深著迷。

[54]同註[1]P.73。

[55]同註[19]P.31。

• 以圖表示：它把眼皮和瞳孔結合
，在「巴塞隆納系列」裡的眼睛
。有二種結構：一種是存在「巴
塞隆納系列」作品裡的眼睛，另
一種是不存在「巴塞隆納系列」
裡的眼睛，不存在的用斜網線代
表。

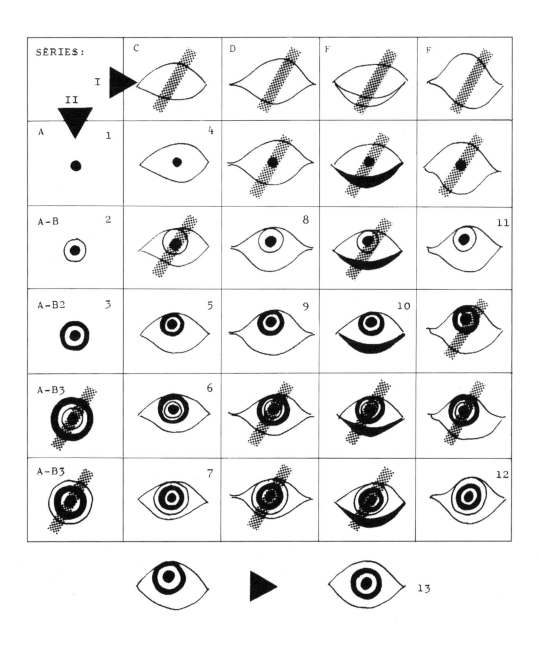

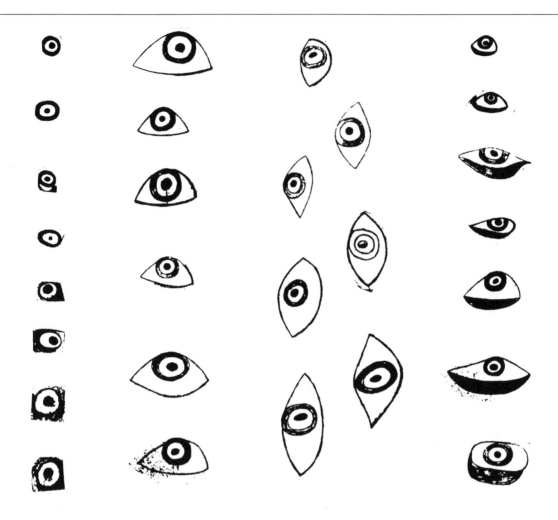

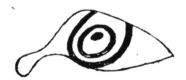

- 在「巴塞隆納系列」中常見的眼
  睛造形：
- ①沒有眼皮的眼睛
- ②定型眼睛
- ③直眼睛
- ④帶黑眼圈的眼睛
- ⑤特別奇特的眼睛。

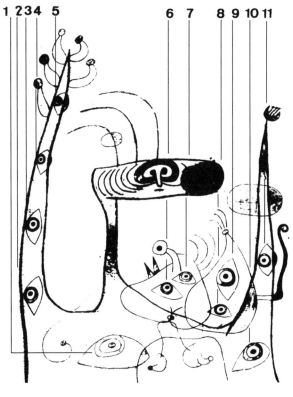

• 這種大量或多重的眼睛，可以在
「巴塞隆納系列」作品的5、7
、11號石版畫中看到。我們算
出5號石版有11個眼睛，7號石
版有9個，11號石版有4個。假
如以重複的眼睛來看，當它手上
出現眼睛是代表清楚、明白的現
象。眼睛除了在臉和手之外，別
的地方不易出現，但當眼睛重複
不斷的出現到極點的時候代表夜
裡的星星。眼睛和胸乳均有雙重
作用，不過在「巴塞隆納系列」
裡的眼睛，若以描述戰爭的意境
來看，當以「傷痕」較合適。

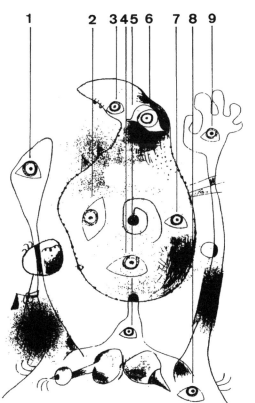

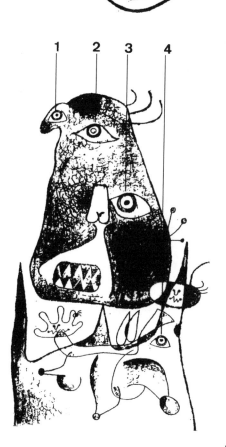

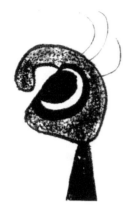

# 10. 側面頭形

　　失眞或走樣的現象，可使人物造形達到一種令人不可思議的水準，尤其是側面頭形。米羅是使用側面頭形的人。他畫的人物完全是平面的，而正面的人物多半以線條來表現，並沒有添加多餘的立體感。這種繪畫觀念就好像沃夫林（WÖFFLIN）⑯的線條理論之說：用線來鈎畫東西，尋找輪廓內的造形。

　　從以下的附圖⑰，即可清楚看到一些類似「巴塞隆納系列」作品裡的側面頭形。我們也可以明白它的演變過程。從它走樣現象來看這種特殊的顯示，米羅並沒有忽略應有的轉變形態過程。

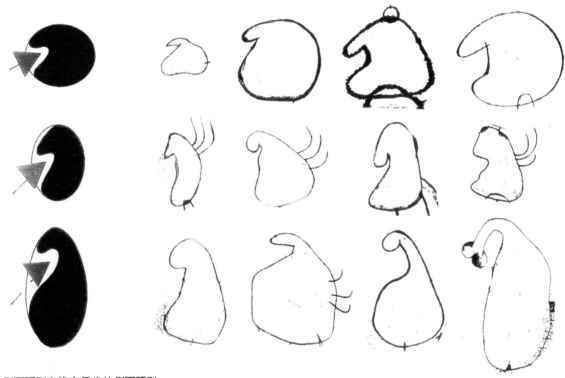

● 側面頭型和沒有牙齒的側面頭型
　，形態相似。附圖中可看到帶有
　牙的側面頭型。

⑯美術史的基本觀念，E. WÖLFFLIN，馬德里・P.27, 1969。

⑰它是一種分級、分類思維，使用在自然界的類似造形，也成爲現今如何去設計的思考程序。

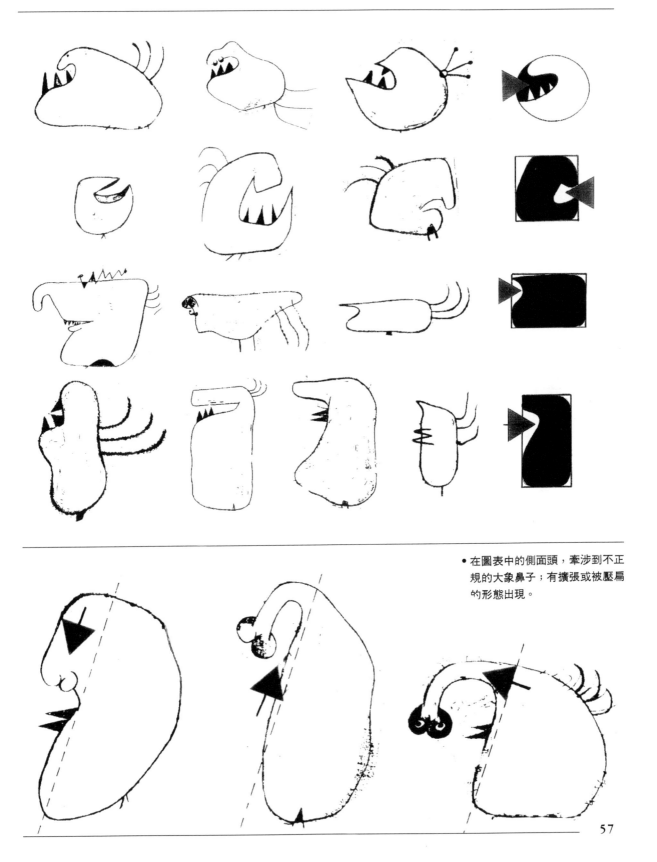

• 在圖表中的側面頭，牽涉到不正規的大象鼻子；有擴張或被壓扁的形態出現。

57

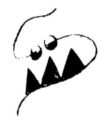

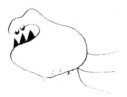

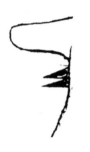

# 11. 牙齒

　　牙齒或說咀嚼器官,雖然它比其他身體器官小且也不及頭部重要,但也不應在米羅的藝術語言裡漏掉,尤其在「巴塞隆納系列」作品裡以尖銳、鋒利或鋸齒來辨別。在原始的語言中它的造形和結構以三角形為基礎,分成二圓柱:以三個三角齒一組,或三個三角齒一組;或二個三角齒一組和鋸齒一組。

　　依東帝斯教授⑱的分配論:三角形的特性,給人一種抽搐、生氣、衝突或緊張的感覺。然而米羅的這些齒形也表達一種憤怒、憎恨與痛苦的感覺,和畢卡索所畫的〈格爾尼卡〉相對照,二者含有類似的情感。瓜什教授描述米羅當時的心情:「蒼白、洩氣、面帶土色不停的說,他們已經轟炸了塞納賓海省城(VARENGEVILLE—— 法國諾曼第島上的城市)……他們已經轟炸了塞納賓海城……。」⑲

　　所以很自然地,這些牙齒的典型是轉變成一種強烈心情的表現。從另一方面來說,它也是一種原始語言的象徵,依據愛連第教授⑳的說法:它是一種表達行為的象徵符號,同時也是一種最原始、最古老的「攻擊武器」。當米羅的人物沒有牙齒時代表著害怕與挫折,我們在「巴塞隆納系列」作品可見到。而這種情況可使我們容易辨識出圖中人物的心情;是懦弱或是勇敢;是寬容還是憤怒。

● 三角形的牙齒結構可分為二組:
　一組為小鳥叫聲的尖嘴,二元並
　置。另一組以三個三角形形成的
　尖齒,有如鋸齒一般。

⑱影像句法,D. A. DONDIS, G. GILI出版,巴塞隆納‧P.58, 1976。
⑲米羅,S. GUASCH, ALCIDES出版,巴塞隆納‧P.60, 1963。
⑳同註㉗P.171。

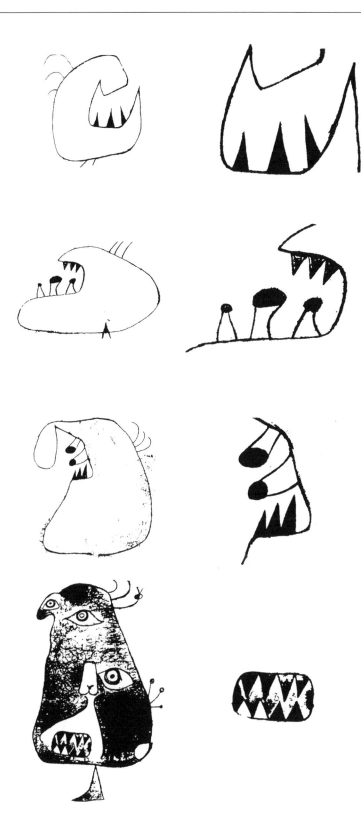

• 正面的牙齒用吱喳符號表現。這
種特色非常強烈，具有殘暴與激
烈。除此之外的牙形表現得更繁
複。無可置疑的，正面牙齒和非
洲人的盾牌是一樣的，米羅、馬
諦斯、布拉克與畢卡索都一樣受
黑人藝術的影響。依J．LAUDE
的《藝術與非洲黑人》一書（P.
23～16）的說法；當1937年巴
黎人種博物館展出非洲黑人藝術
時，曾引起一陣非洲熱，也就直
接的影響到當代的藝術家。

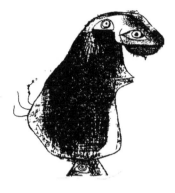

# 12. 大頭

　　在宇宙的有機物裡，儘管我們認為它們沒有系統性或無似人類形狀；但是，我們卻在這兩方面可以找出一些相關的特點。譬如以症狀學的理論來看，所有圖繪的形狀、符號皆帶有一些基本的組織條件。這種說法，在一些只有上半身或沒有四肢的不同人物造形中即可說明人類測量學的意義。如附圖，我們可以觀察到大頭與身體的比例，身體愈小頭愈大；反之亦然。

● 這是「巴塞隆納系列」作品的36號石版畫中的大頭型，亦可分成二元性的人物構造。

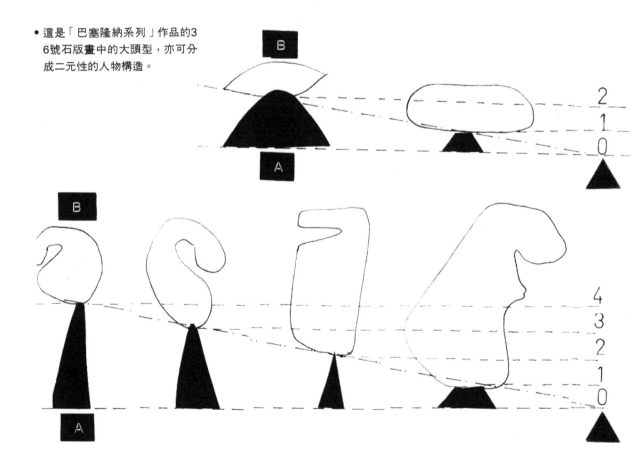

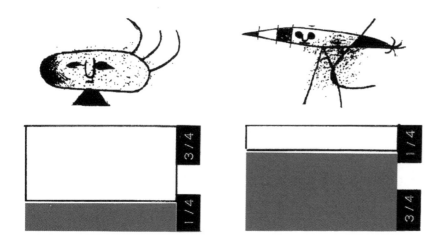

• 爲何稱這種半身的人物造形爲大
頭呢？因爲是受它主體的影響，
所以上面頭形以橫形發展，下面
主體以三角或直形發展，造成大
頭的視覺感。

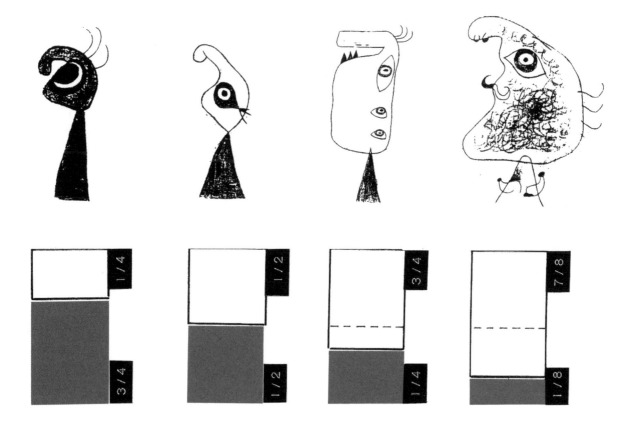

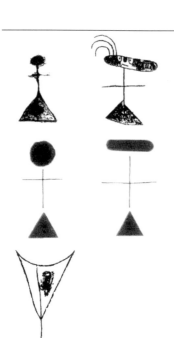

# 13. 細線人物

　　人類或超自然的東西，象徵性或虛構性，在「巴塞隆納系列」作品中，我們可以發覺到這些數不清的特徵大彙集和豐富表情的特色。它們的樣子有的似人形，也有的似動物形，就像一種特別的「多變形態」符號。[61]

　　在解剖分析細線人物時，基本上是以「三部曲理論」來製作：三角形、四方形、圓形。這種理論在前面已經說的很清楚了；而〈母性〉（1924）一圖，米羅以三角形做臀部的效果，頭部和身體用線軸帶過。二個胸乳也由橫線輕鬆的帶過是典型的細線造形。

　　然「巴塞隆納系列」作品中的細線人物，我們可以編製成以下的群組形，不難看出它是有規則的變化公式而作的造形。

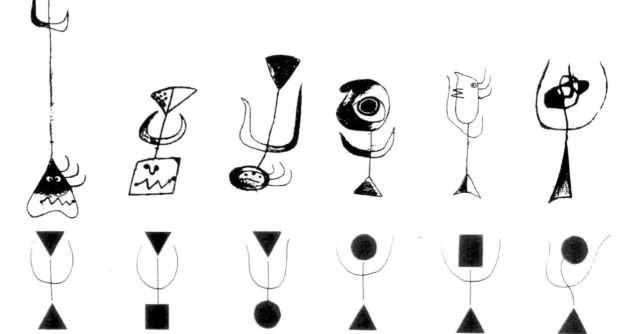

● 細線人物型，每種造形有其自我
　的結構。四肢線條人物組合的；
　特徵是靜態。

[61] 巴塞隆納POMPEU　FABRA大學引用這種區分的方式來創作。見《一般加泰隆尼亞語言符號字典》EDHASA
　　著，巴塞隆納‧P.1395, 1932。

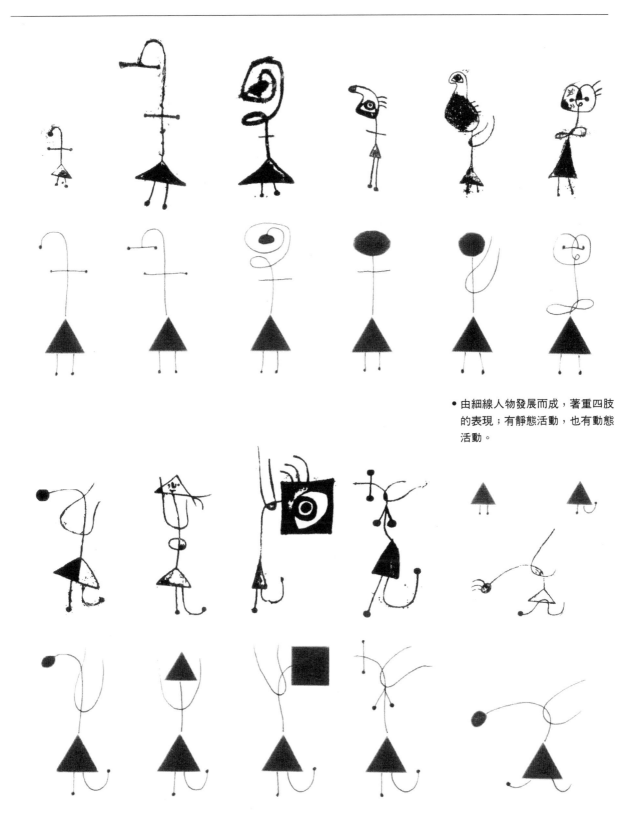

• 由細線人物發展而成，著重四肢
  的表現；有靜態活動，也有動態
  活動。

63

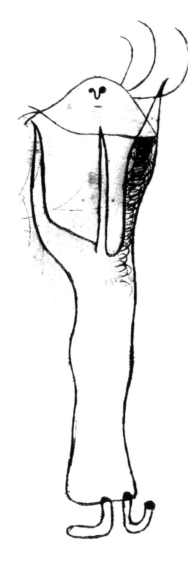

# 14. 輪廓人物

　　米羅的線形風格在前面的「側面人物」中，已經有固定的語言結構。這些第一次創造的輪廓人物，在《米羅手冊》⑥（1930）上即提起，它們涉及一些生物造形和奇異造形。它的構造非常奇特，令人感覺到它祇是運用線所畫成的人物，如同一個「外形元素」。九年之後米羅說這些人物造形除了頭部以外，其他部分已併入整個身體之內。

　　「巴塞隆納系列」作品裡的「輪廓人物」，我們可以依五種基本典型來分析：

　　1.身體和四肢，以一條線完成，形成一個區域。

　　2.以 1.的區域倒置，分成二個區域。

　　3.身體、手臂和頸部聯集，造成三個區域。

　　4.身體扭曲、手臂一致。

　　5.身體和手聯集。

　　從這些造形的「無性別」之分，我們可以輕易的分辨出米羅的人物造形有無性別；如「性——太陽」單元裡的女性，性即是「太陽符號」。同時也可以分辨出它是動態人物或靜態人物。

・「巴塞隆納系列」第13號石版
　除了頭和腳以外，「輪廓人物」
　是以「形」或「人物」形藉由輪
　廓線畫出整個身體的形狀。

⑥此造形是唯一再製的。是1930年米羅的〈手冊〉素描裡找出的，大小跟實際的一樣。見註⑰P.29～56。

• 不同的「輪廓人物」沒有性別之
  分，即稱「無性」，這種情況在
  「空中造形」的符號可見；它有
  ：下垂、直線、橫形、角形或圓
  形。

- 「輪廓人物」的形態由單一區域或平面形成。
  如附圖上的分析，它可發展成多種不同類形。下圖部分由主幹區域和手結合而成。

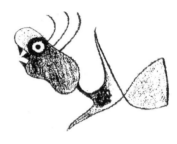

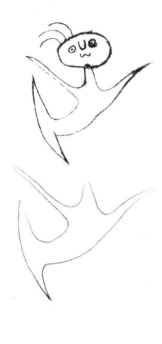

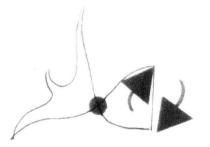

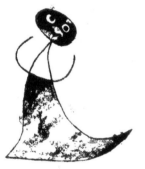

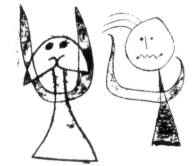

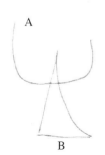

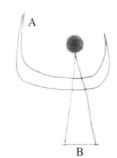

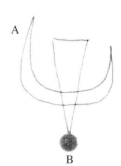

A

B

A

B

A

B

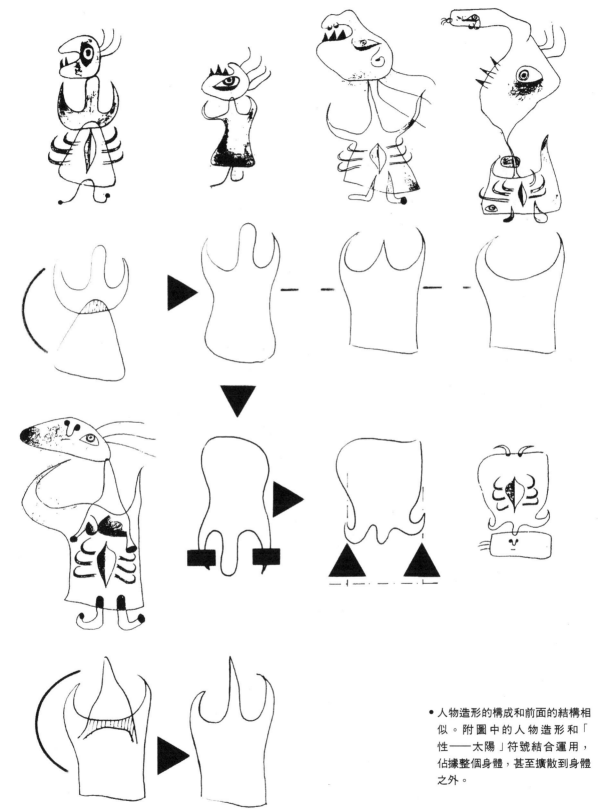

• 人物造形的構成和前面的結構相
  似。附圖中的人物造形和「
  性——太陽」符號結合運用，
  佔據整個身體，甚至擴散到身體
  之外。

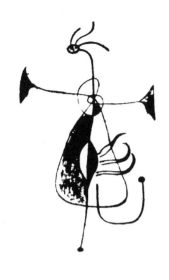

# 15. 打結人物

　　再一次的以線條來畫人物的結構，從頭到尾只藉用一條歪曲線和打結線來詮釋這種造形。

　　根據實際的研究，我們可以斷定這些人物造形在「巴塞隆納系列」作品未發表時是沒有的！例如《米羅手册》中，它的線條通常是封閉的形體來形成的平面或區域的形狀。換言之，這種新型的線團符號是沒有內外區域之分，通常表現在形體的裡面或外面。關於這種新形式的符號，米羅解釋：

　　「…手是可以用一條線繪成的，就如畫一個圓即代表一個動作一樣，如果想要使整個造形趨於完美，那必須使整個造形有活力：如，胸、性器官、眼睛、嘴巴、手和腳…，但是這必須要有高超的繪畫技巧才能表達出來…。」[63]

　　至於在性別的結構上因為女性的蜘蛛網形符號比較繁雜不能夠明確的顯示出來；相反的男性的生殖器卻反而較容易表示。

　• 四種打結人物由繁入簡，自然的展現出鳥的形態、結構與空間的關係。

• 「打結人物」的範例，這是唯一在「巴塞隆納系列」作品中的「性──太陽」符號的女性，它們顯示一種特別的結構。由圖的形體做比較，即知表現男性的畫法比女性容易。

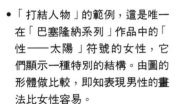

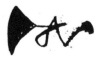

[63] 同註[19] P.26。

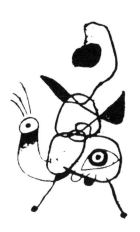

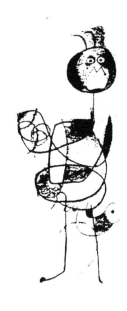

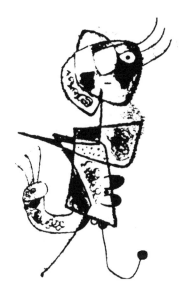

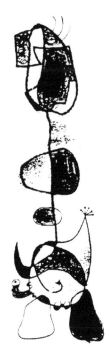

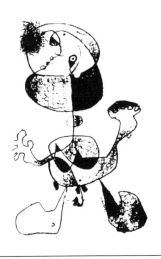

- 附圖中的人物符號，以一條絕妙
  的線畫到底。就如米羅所說的：
  「巴塞隆納系列」裡的無性別人
  物和帶有陰莖的人物造形是由簡
  而繁。

# 16. 鳥

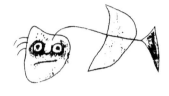

　　鳥類或會飛的生物，在米羅的藝術語言裡佔有重要的一席之地。而我們一開始研究會飛的生物時，即對它們如何運用支撐的方式感到好奇，尤其是對飛禽類振翅飛翔大感興趣。此種心境和米羅對鳥的頌揚一樣，他說「小鳥的飛翔使我印象深刻⋯」⑭，或是藉由他的作品主題點出他對鳥類的喜愛，如「一隻海鷗，快樂的飛翔⋯」⑮，所以在米羅大部分的作品中，多半以鳥和女人放在一塊⑯，同時也和太陽、月亮和星星佔去整個畫面的空間。

　　但是，像大部分的表意符號和形態結構，對米羅而言重要的並不在於是不是鳥類，而是在於一種象徵符號與意義，而且也不失其「一體多意」的特徵。這種特徵可以在「鳥—— 太陽」⑰造形中清楚證明。事實上這麼一個抽象的「空中符號」或「飛行符號」，要表達出一種飛的感覺是不能缺少翅膀的，否則至少也要有「會意」的象徵存在。

　　在印度的傳統文化裡，鳥類代表最高的精神象徵，根據弗拉崇（FRAZER）所說⑱：「在印度傳說中，有一條龍，它的靈魂是在高大樹上的鳥籠裡找到的。」因為這些理由，古埃及或是米羅，就把鳥和人體結合，創造出一種傳奇的形體或一種會飛的人體⑲（人頭鳥身）。不過在埃及的象形文字裡談到靈魂，是代表人死後靈魂出竅的意思。而這種說法，米羅也引用在他的鳥符號上。他用鬼魂和鳥的出竅意義結合在一起，使他的鳥符號「逃避」之意。這和他的樓梯符號——「逃脫」之意一樣。

　　對羅夫勒（LOEFFLER）來說，鳥和魚代表男性生殖器，是一種昇華的象徵和一種高尚的精神標誌。這是典型的米羅表現方式。同樣地，米羅把鳥和蛇表現出一種對立的意境。然此爬蟲類在米羅的藝術舞台上經常出現。

　　他的人物結構符號和鳥符號，在創作時皆用相同「三部曲」的理論來處理：從最原始的抽象圖形經過線條造形到「三部曲」的基本創作理論，使他的鳥形更複雜了。

• 鳥在平面翅膀的範例裡帶有「頭皮水」的動物擬人化造形，顯示出一種奇怪的驚訝表情。圖形可見「巴塞隆納系列」9號石版。

⑭同註①P.85。

⑮同註⑲P.124～25。

⑯我們可由他的許多作品題目：「女人‧鳥」看出二者的關係。

⑰1968年米羅以大理石製作的雕塑，由MARGUERITE和AIMÉ MAEGHT提供置於在米羅基金會大廳。另外有關於「鳥—太陽」也是依J. E. CIRLOT的「符號解釋詞典」的352頁中的造形來解釋。

● 43號石版中構成一種非常有趣
的二元性對比。以圖右來說，蛇
和鳥的位置應當顛倒才對，但是
此圖正好相反。按常規理解，小
鳥應在天空，蛇應在地上，然圖
中卻以小鳥和土地相連，而蛇卻
在空中飛，屬於上半部。另一部
分我們一眼就可以看出圖中兩
位男女人物在空中朝向中心旋
轉的造形。

⑥⑧同註㉗P.350。
⑥⑨我們可從石版的9和39號作品中看見是否有人臉、人形顯示。我們也可以從別的人物中看出是否有鳥的形態，如它
的飛行功能、樣式、特色等。

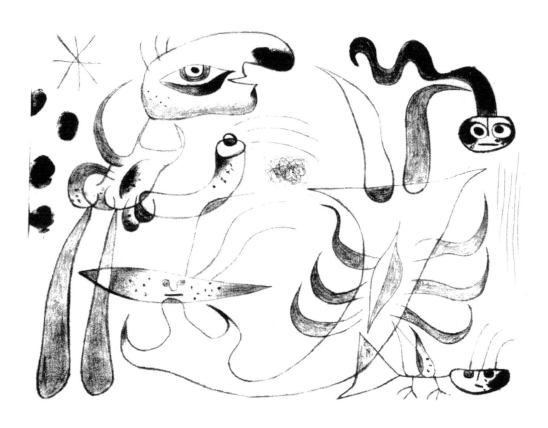

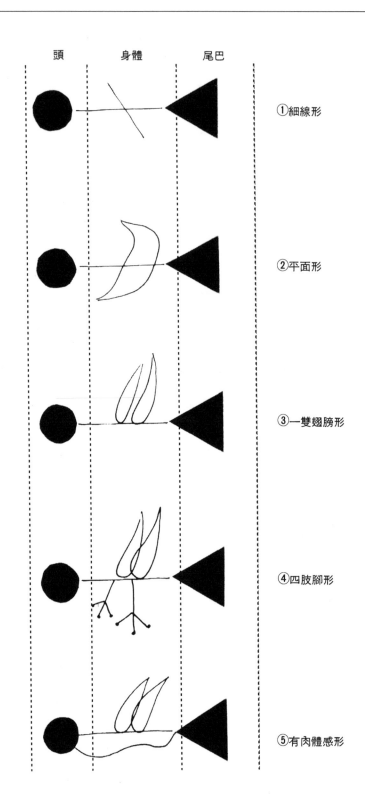

頭　　　　身體　　　　尾巴

①細線形

②平面形

③一雙翅膀形

④四肢腳形

⑤有肉體感形

● 鳥造形的演變。

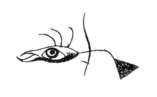 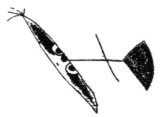 

a

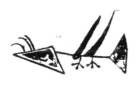

b

- 綜合多種結構的鳥形,可見「巴塞隆納系列」作品。它的形態有
- a.細線形
- b.平面形
- c.一雙翅膀形
- d.一雙翅膀加二隻腳(四肢腳形)
- e.柱形(有肉體感)。

c

 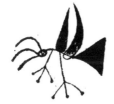 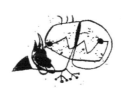 

d

e

# 17. 蛇

在所有研究米羅的書籍或米羅的繪畫手冊裡並沒有說明爬行類或彎曲動物是如何產生的。不過除了在前一單元提到它具有和鳥對立的情況之外,它尚具有一種非常重要的活力作用,和「雙重作用」的能力。

米羅畫蛇的時候,是用一種彎曲和細線條的造形表現。用頭或大點做為兩端的結尾,好像標示一頭一尾的形狀,賦予它活力與節奏感,這可由他的圖形中得證。但是同時也有「肉體」的蛇,和「線條」的蛇相輔相成。這種以人頭蛇身表現的方式和他的鳥形符號一樣。如果我們仔細觀察蛇形時,很難辨認蛇是棲息在樹林或沙漠中,海洋裡或河裡、湖裡乃至井裡。

蛇形符號並沒有關係到人類的起源,也沒有神話中的亞當和夏娃雙重道德的啓示。但是卻代表著女性的來源;它本身象徵著一種對物質的誘惑(如亞當爲了夏娃),同樣地他也用其他爬蟲類來顯示各階段裡最基本及最原始的生活形態。

米羅的「蛇」恰當的說法是一種天蛇或宇宙蛇,如靈魂一般在空中飛翔,非常難以捉摸。不過我們如何猜想得到它是哪一種惡魔破壞者呢?或是相反地,它也可能是代表生命來源的守護者和永恆的象徵。然而用這麼短的文字和推諉的詞彙並不能把蛇的獨特完整描述,必須配合其他的造形才能詮釋其內涵。蛇在空中遊走象徵著戰鬥與鬥爭,被捕或追捕,是屬於一種空中的「戰爭」風格。⑦

• 「巴塞隆納系列」中的二種蛇形,通常一起出現在圖畫中。第一種「線形蛇」以點和線組成;第二種則是有肉身的蛇,以人頭蛇身來突顯。

⑦49號石版中可清楚見到所有表意符號和形體皆帶「逃脫」的象徵意味。圖中的大鳥經由擬人化的詮釋之後,有著「人頭鳥身」的形式和「逃脫」的舉止涵義。而角落中的女人卻含有一種受凌辱的表情。另一旁黑太陽呈中立狀態。

# Ⅲ 相似的風格

　　一般來說，觀賞、評價米羅的繪畫語言時是直接關係到詩詞的意境，這是因爲他在作品中加入了心靈的感受。但是如果想要了解這種詩意，必須認識所有的「語義學」符號和懂得各種詞彙象徵意義。

　　本書的第一部分（Ⅰ、Ⅱ二篇），已經深入瞭解到米羅的符號動機；那麼，第二部分（Ⅲ、Ⅳ篇），將集中探討詞句的分析和布局結構。而且加上討論這些詞句的現象和它產生的來源。

　　這些奇妙的世界充滿了象徵性的影像，讓我們輕易的感覺到、觸摸得到和看得到。而米羅即是將這些美的影像中的筆觸、特色，展現在他的繪畫風格上，是那麼的親切、動感、敏銳的打動與支配著每一位觀賞者的心情。

　　米羅的分析方法，使得藝術語言符號能夠同時做核對比較，讓我們清楚的看到符號所代表的意義。然而我們也認同米羅使用這些符號與方式表達他內心的構想。同時，在接下來的單元裡，我們也會用「比較分析的方式」，處理研究這些語詞，揭發一些符號間不能混合的性質：如詞彙、造形的相互關係；原始符號之間的相互關係；繪圖符號數字之間的相互關係；（畢卡索與米羅在西班牙內戰時期作品的相互關係）；最後到人與動物之間的相互關係。

# 1. 表意符號的詞彙與構造

　　所有附圖上的表意符號，皆依各種不同的複雜性來判斷，使我們可以清楚的了解「巴塞隆納系列」作品裡的關鍵語詞。

　　米羅的詞彙語言是先經由表達事物的情況之下才產生的。但並非祇是用看的而已；而是以理解事物、體會事物的態度才產生他所創作的詞彙語言。對於這些詞彙語言的結構皆依照他個人的「觀察程度」。他以有規律的分析方式來過濾哪些文字語言符號是需要的或是不需要的。依據藝術家的眼光，愈小並不表示愈不重要，這樣一來即可輕易的看出，他圖中所要表現的影像。關於這種現象，瓜什（GUASCH）教授曾提及，米羅對於此狀況寫了一封信給拉弗斯（J. F. RÀFOLS），信中談到他以詩意的方式來表達，小的東西仍具有重大的意義，而且在此信中也可以發現，一些主要的靈感和他的藝術符號的起源，信上說：「當我作畫的時候，先開始感覺到喜愛它，慢慢的我對它產生愛！而且也領會到大地中豐富的小事物。我享受著小草帶給我的啟示，我們為何低估小草呢？它是那麼令人感動！且大得像一顆樹或一座山。除了日本人和原始藝術之外，幾乎沒有人記得這種事，這種『絕妙的感受』。所有的人都在尋找或畫大的樹和山，卻不去注意聽那些小花小草所發出來的絕妙音樂，也不會去體會懸崖所掉下來的小石頭造成的聲音……。」⑦

　　事實上，在「巴塞隆納系列」作品上有一種詩意的傾向，非常不同於上面所描述的。但是，體會世界行為的方法是一樣。本書的附圖企圖揭露「巴塞隆納系列」作品裡的一些關鍵語詞，附圖共分兩大類：宇宙形狀和有機物形狀。

• 附圖中的九行表意符號，是米羅使用在「巴塞隆納系列」的詞彙造形。然附圖上半部的表意符號帶有本質性和繪圖性；它們皆由點形成一步一步的變成繁雜的形狀，產生了第一代的原始人物符號和細線人物符號，這些符號正為後來有肉體的細線人物和大形人物的造形鋪路。如附圖的下半部有更多的「走樣形態」演變造形。儘管如此，米羅的詞彙造形是以一種非常「概要觀念」的標準產生。所以才會有基本相似的結構標準。

⑦同註㉛P.94～104。

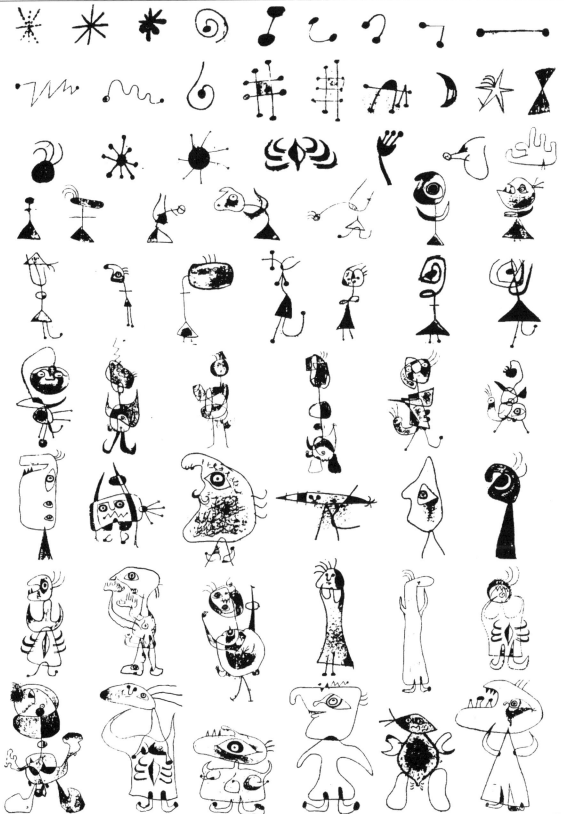

# 2. 變形

要不是一些感覺和基本理念的演變與轉換，就不可能創造出「巴塞隆納系列」作品裡的表意符號。二〇年代之初，我們可以肯定是米羅的藝術符號與觀念產生的時代。因為我們看到一種突破，一種對現實看法的改變。米羅是讓風景朝向他，而非他走向風景。由此，米羅在表達事物的時候，從不表達外在所看到的形象，而是由心裡去感受。因為事情是獨立的，所以每一件事情都有其獨特的不同經驗。

二〇年代的繪畫語言構造，是夢與寫實的融合，我們稱為「夢幻寫實主義」。雖然稱它為結構主義的一種，就像符合當時「所有藝術行動的最終目的是結構」⑰一樣，從這裡開始即都以基本造形、有力的幾何圖形和建築結構布局的念頭為主，好像是要使包浩斯的造形美觀念更發達。

三〇年代的構造形體是以基本的「三部曲」理論為創作理念，使他的構造形體看起來更像器官、更為性感。這是生物造形奇特與怪異的時期，同樣地在這十年之間，因一些負面的經驗、戰爭，把他帶入實行「巴塞隆納系列」，也就是我們現在所分析的。因此，也把他帶到四〇年代，將表意符號的詞彙特徵做了實際的定義。

總而言之，米羅的藝術繪畫符號有三個時代意義：1.二〇年代——夢幻寫實主義。2.三〇年代——稱為野獸年代。3.四〇年代——自己創作符號的整合期。

● 假如我們仔細的分析米羅二〇、三〇和四〇年代的作品，可以發現到他有二種重要的思想理念出現：一種是轉變形，另一種是變形。圖中我們把突顯的特徵標示出來，用兩種時期裡的代表作比較：1924年K小姐肖像和「巴塞隆納系列」的人物。

⑰同註㊿P.13。

- 1924
  - 構造
  - 分布
  - 擴散
  - 剝光
  - 精神
  - 分肢

- 1939〜44
  - 走樣的
  - 有界限的
  - 微小的
  - 性感的
  - 有肉體的造形
  - 混合的

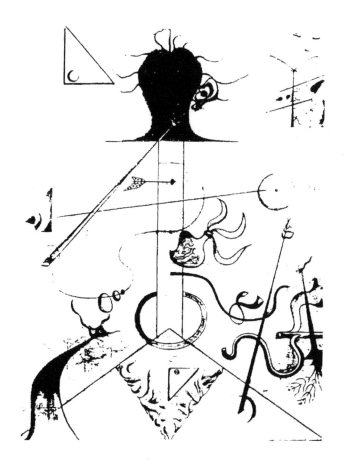

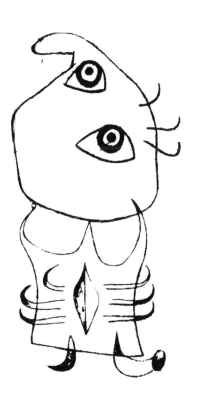

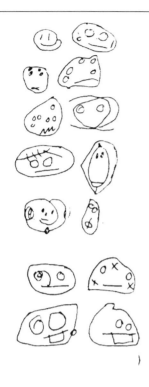

# 3. 原始特性

在創作的世界裡經常遇到一種現象：在不同的藝術語言裡可以看見一致的符號。米羅的造形語言在形態上和兒童的語言符號顯出相通且易見到的現象，但是也是非常的複雜。這些不同的「符合」假設，有一部分是屬於原始符號語言。依杜賓（DUPIN）⑦之言，這種「符合」的假設，最終目的是接近原始語言符號。另一方面，米羅⑦意圖在他的作品上呈現一種史前的伊比利亞半島的史前文化，特別是以獅城（LEON）中的作品更令他讚賞（這是米羅筆記中所說的）。此幅帶有綜合人性的風格、自發性和詩意的境界。然而根據斯威尼（SWEENEY）的說法：米羅進行一種類似兒童的創作手法，他說：「以兒童來說，直接考慮以比較有趣的樣子來作畫；也就是說，這種作畫方式是比較有用的。其他的方面不是省略不用就是用於次要的地位。」⑦

但是，這也有可能是米羅想要抽離現實世界的一種趨勢，而接觸到另一種純真且自然的方式，類似兒童，不過卻不離他所控制的軌道。依據斯德（STERN）⑦的說法，這些創作能夠持續，是因米羅擁有非常謙卑的性格，才能保持這種創作心態。

書中的附圖，是由克憂格（RHODA KELLOGG）⑦從一些兒童的圖畫中挑選出來的，可以讓我們觀察到它的造形、結構與繪圖，皆和米羅的藝術符號語言相符合，也讓我們評價米羅的藝術語言是純樸、天真的。

⑦JACQUES DUPIN是研究米羅的主要人物之一。在《前衛》報紙訪談中說過：「…米羅的繪畫沒有一點像兒童畫的意思存在…」1993年3月7日46～47版面。

⑦同註⑲P.120～21。

⑦米羅，GOMIS, PRAT, R. M出版，巴塞隆納，P.14, 1959。

⑦藝術語言—研究兒童藝術創作語言，A. STERN，布達佩斯艾利斯·P.36～37, 1965。

⑦藝術表達的分析，R. KELLOGG，馬德里，1979、一些典型的兒童素描非常特別，依舊金山的藝術團體從100萬份有關於兒童素描的調查中，可以得到一個結論：完全符合米羅的「原始」之語言。

# 4. 奇數

　　所有的造形以多種成分和元素組合而成，經常使用一種重複的方式
來表現。例如人頭上的纖毛或太陽的放射線。這種附屬典型，使得星
星、太陽、心臟、陰道和頭含義更豐富與旺盛；原則上呈現纖毛元素
的數字、太陽的光芒，是顯其耀眼和振動的語言特徵。

　　這些數字不僅表達它的性質而已，同時也帶有一種思想與力量的含
義。米羅以前在家鄉的作品，經常顯示出以七元素組成的規律。如大
眾所知，「七」⑱元素就是空間的七個方向，在每一度空間裡有二種
相反的方向，加上中間的方向。在附圖中，我們可以看到太陽、頭、
心臟和性別比「巴塞隆納系列」早出現以「七」爲放射線的元素。在
這種情況下存有共同的作用。我們記得這些符號是米羅表達激怒和激
情的符號。這種觀念也好像是主控米羅的符號語言。但是從1939年確
定時間爲「巴塞隆納系列」作品時期，這種性質卻已中斷，改以三元
素爲標準。

　　三是三條絨毛；三是代表「頭皮水」；三是代表星星的三條線尾
巴；三是代表臉上的牙齒；三是代表陰道兩旁的毛。同樣的我們也看
見，在同一人物上使用三隻眼睛或三個胸乳。所以「三」的建立就帶
有支配的地位。這種結合觀念也使他朝向三部分方向創作：活動、激
情和統一。最後「七」和「三」是同性質的奇數效應。

• 以「三部曲」的基本理論來看，
附圖中已明確的證實形態的演變
。不過下面的附圖和前面已說過
的放射線造形更有米羅的象徵性
。也就是說頭、太陽、心臟和陰
道符號。除此之外，奇數和七元
素也證實它使我回想起它特別的
放射性和光芒，它藉由離心力的
原理保持它經常不變的熱情與生
命力。這九個太陽造形可在以下
作品中看到：①化裝舞會，192
4～25②母性，1924③午休，1
924④化裝舞會⑤母性⑥SOURI
RE DE MA BLONDE, 1924⑦
風景，1923～24⑧化裝舞會⑨
手冊1930

⑱許多象徵符號用到「七」，依J－E. CIRLOT的「符號解說字典」P.405～06，大部分的象徵元素都以七代表；如
　　天空有七種顏色，月亮每七天變一次，在SUSA（古城）七個標準點魔力，動物有七個靈魂，中國農曆七月七日
　　是節慶，伊斯蘭教有七個天空（七層）；七層地下、七個海、人有七次再生。

# 5. 比證

在畢卡索完成〈格爾尼卡〉和米羅完成「巴塞隆納系列」作品之前，有一些製作二幅畫的草圖，不得不令人想起作者的聲望、內容題目和表達情感的連帶關係。

依據這兩幅畫的資料來看，女人佔有重要的地位。安海姆談到〈格爾尼卡〉就說：「女人在這幅畫中代表著人類的無辜和無防禦的功能，所轉變成受害者的處境。另外，對畢卡索而言，女人和兒童代表的是最完美的人性」。

而我們在「巴塞隆納系列」作品中，也察覺到女人是主要人物。依畢貢（PICON）的說法：「米羅想要畫出和畢卡索的〈格爾尼卡〉一樣的作品。」但是依照1940年DAFNIS I CLOE的筆記來看，米羅並不是要畫〈格爾尼卡〉的回應；而是要記錄自己所經歷過的戰爭時代。因為米羅說：

「我想要用大的畫布，記錄我在戰爭時代的生活。此幅風景部分：描述農人在田裡犁出一條溝時，植物也正在成長的情況。另一部分屬於悲劇部分：有個孩子死亡，一隻狗在叫，一些房子被燒毀了；空中出現一種會飛的東西，這種東西載著一位惡魔丟下炸彈。這和戲劇性的〈格爾尼卡〉相反。」[79]

兩位大師的作品就像一些經驗的產物，記錄著一段痛苦的歷史。在附圖中，我們可以試著比較二者強烈感情的表現、造形的相關性與布局的對立性。畢卡索的女人是痛苦的哭、恐怖的吶喊，就像是一種垂死掙扎、極端痛苦的表現。而米羅的女人，不哭而是憤怒的叫，好像是為正義而呼籲。

• 畢卡索的〈格爾尼卡〉和米羅「巴塞隆納系列」預製圖，二者臉形不同的表情特徵作比較，相信能看出戰爭時代所發生的殘酷事實。在這些草圖，有女人不同的悲傷臉形，如馬臉。

[79] 同註[19] P.122。

● 1937，5月2日馬頭

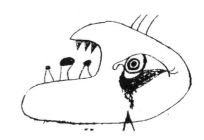

● 1937，5月24日女人頭

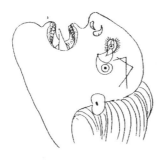

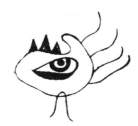

● 1937，6月3日女人哭

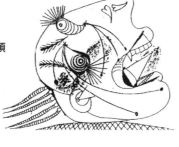

● 1937，5月20日女人頭

# 6. 類似動物的形態

　　具有動物形態或類似動物的形態就好像是和「似人形」或者稱為有人形的樣子一樣，我們必須知道這是有二種結構。二者在臉的形態上是相符合的，無論是側面形的男女人物或側面狗，都使我們看到它有一種特別的表情存在；尤其是在它們側面的時候都有一張大嘴巴和牙齒。這種表情都是激怒、好鬥的，適合四隻腳的動物，但卻傳染給人類；反之亦然，狗也沾染了人類暴怒的性格，且呈現出一種人頭動物身的形態。類似的鳥和蛇形，再一次的證明轉換的方式，是歸因於米羅對政治制度的不滿與反抗所引起對「巴塞隆納系列」實行的一種動機。

# VI 研究語言結構症狀

　　所有的語言皆憑一種組織系統來判斷。這種組織方式，皆以表意符號與造形體現來組合、調整和統一。這種混合式的規則，必須成立在結構和視覺範圍內。儘管，它有一部分的組織系統含糊不清或毫無次序，在此段落我們將提供一種選擇的現象，就是看得到的法則與條規。這種條規和法則是視覺語言的一部分。所以，憑此規律可有助於其他創作的方式。

　　我們採用一些石版畫（完整或局部）解說各種現象，並且在特別的情況下加入圖案突顯已分析過的現象學。

# 1. 倒置

　　在不同位置上安插一個形體的方向或和它平常放的地方相反，就是「倒置」的意思。意思就是說：一種有秩序的習慣規則被改變了，這樣造成我們沒有辦法去判斷它原有的方向或位置。事實上，這和我們所熟悉的倒裝句語法一樣；倒置一種有秩序的思考，如同一種規則性的句法。另外，這種觀念技術及處理形體的方法，也被應用在繪畫的視覺範圍上，如傑出的夏卡爾（M. CHAGALL）、保羅・克利（P. KLEE）和巴塞利茲（GEORG BASELITZ）皆是以此「方式」聞名。

　　所以毫無疑問的，倒置法有一種「象徵學」和「語義學」的基礎。例如：有一些人習慣把神像倒轉，面對牆壁，祈求神的力量改變處境和命運。然而米羅使用這種帶有「象徵學」的詞彙，他表示那並不奇怪。因為這種方法在心理學上也有，而且在特徵上，它是屬於「雙重作用」的意思——對比的作用。

• 在「巴塞隆納系列」42號石版中，這種「倒置」的形體表現，牽涉到神的供品有戰爭悲慘或倒楣的意思。米羅想用昇華的手法使圖中一位被暴力威脅的女人顯示無助的表情來掙脫出狗的殘暴影像。

# 2. 轉換

安置一個影像在不是它應有的地方，或改變他原有的功能，我們稱為轉換。這種現象直接關係到隱喻法和二分法的比較觀念，也牽涉到我們所熟悉的「多功能」一詞，也就是說「一體多意」的表現手法。同時它又多了一種強力功能：創造出一種真實的「混合式」效果和「一物兩用」的功能。

所以它是一種「多重功用」手法。假如米羅的藝術語言沒有這種功效，也不會發揮它的自由運用特徵來肯定「偶發性」的重要。

- 在19號石版中，人物的造形以變形和諷刺構成。如眼睛不衹在眼的部位，也轉換為嘴的位置和腋下的胸乳。同樣的「性──太陽」符號是陰道的象徵，有開與關二元性特徵；米羅把它表現在人物臉上是非常奇怪的；或許是想把它的原義轉換為眼睛或嘴巴，所以才出現在臉上。而圖中的鼻子也是由陰莖帶睪丸的造形轉換而來的。米羅經常用這種「轉換」的手法來賦予作品豐富的彈性。

# 3. 互相滲透（交集）

　　交集── 連接物體不同部位和形狀，包括連接一種組織的繪圖語言，它是以疊置或並置的方式產生在兩者之間的共同區域。這種共同區域，依保羅‧克利的說法⑧它叫：「同心圓」，因為它的做法產生一種重複的同心造形。但是這並不是米羅的本意；他說：「當兩個地區或平面互相滲透時，得到共同交集的一塊區域或彩度稱為切割區」。（案：對保羅‧克利來說交集是靜止的重複行為，所以產生同心圓的說法；米羅的交集是一種動的行為？所以認為是切割區。）

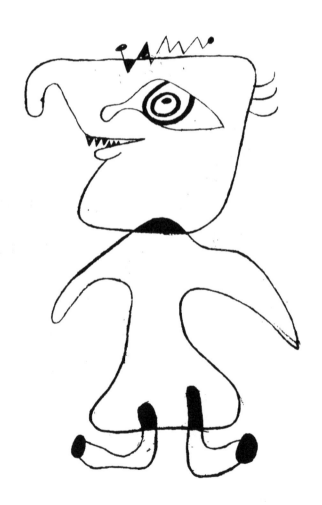

● 12號石版中的人物用「交集」結構來顯示身體不同部位的共同區域，如圖中米羅想突顯這些「交集」就用塗滿的方式，來強調兩處結合的地方。米羅引用二種結構系統來處理人物或形體，一是我們上述的情形；二是以造形的形態來配置，好像是把整體當成一個區域來研究。

⑧理論範圍，A.MARCOLLI, XARAIT和ALBERTO CORAZÓN出版，馬德里‧P.17。

# 4. 奇特

　　我們從「奇特」這個字義來分析：它是一種突出的構造或一種影像比其他影像出衆的現象。這種脫離中立的現象是米羅藝術語言的特色。它用強調、強化和誇大的符號和影像來突顯它在圖上的重要，或是發展爲布局上的主角。「奇特」可以用許多方式來表現：如比例的改變、調子的提高和漸層法等等。

　　「奇特」帶有破壞和挑釁的重要意義。這是米羅堅持定義他的藝術語言裡的手段。

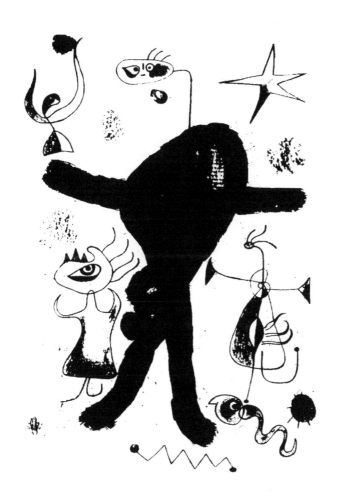

• 在BCN 10號石版中的中心人物以兩手張開、十字交叉，不祇是把圖中的布局分爲四組，也把四組人物或符號造形突顯出來。而圖中4組人物符號造形，以大小漸層的方式來突顯「奇特人物」符號以大頭針（我們稱它爲大頭針是因它尺寸的關係）的形態來表現頭部奇特的現象。但是這種「奇特」的現象，必須感謝這些大小不同的造形才能顯示出它與周圍的關係。

# 5. 中心

　　這是一種引用數學式的向量方法，產生一條線圓，或著是環繞中心點為主。這種集中的方式是由許多元素符號建造起來的布局，它分散在一個重要焦點的四周和比較大的形體上。如此看得出來米羅以畫圓形頭開始。另一方面，這種原始的造形逐漸發展成為他的基本形狀。安海姆依據古納的說法[81]：「米羅在1930年的練習手冊中即已明示，整個形體皆以圓形造形產生。」但是，這並不奇怪，因為它的影響包括在視覺上有秩序的邊緣符號。如同本書剛開始所說的點符號。米羅在點和「激動」找到創作的動機。點或斑點形成一個中心點，這個中心點即能引導我們對空間的視覺關係。

● 3號石版中，中心點位於宇宙空間的地方，相當於聖經裡造物主的光圈。這種表現的手法在中國象徵無極，無窮盡之意。有趣的是米羅在44號石版中也有同樣的畫法。以大點模擬太陽，有無窮的力量。所以從這個點開始產生許多人物與造形。這些我們可以在下面單元中看到。

[81]藝術與視覺心理學，R. ARNHEIM, ALIANZA出版，馬德里．P.199, 1979。

# 6. 連貫性

　　所有的符號或影像都可以把自己分組成群。然而這種形式是由叠放的接觸所造成的共同區域，也就是「聯集」，如同前面所看的繪圖一樣。但是當這種接觸的手法產生形狀時，它們是藉由一系列的個體所組成的，這一系列的個體形成一種「連貫性」。所有的連貫形態常帶有導引的視覺路線。這種觀念對於我們欣賞作品，有「繼續」和「進行」的重要視覺引導。

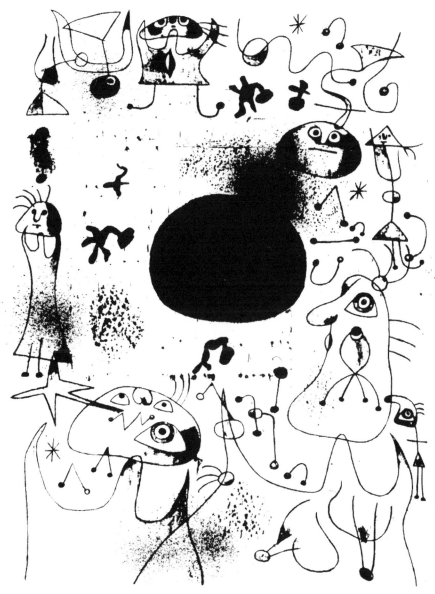

• 石版中的人物造形有連續性造成
一個圓的相互關係，好像是要結
群或追逐太陽，結果造成了一種
無可避免的視覺傾向：一種向著
太陽環繞的視覺效果。

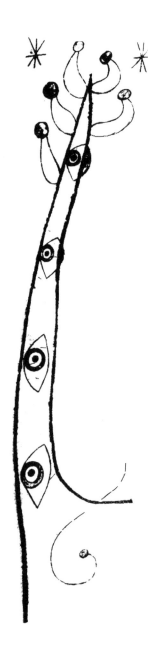

# 7. 重複

　　爲了使各部位的結構保持關係，在東方繪畫裡經常藉用於一種「整體協調」⑧²來解決。這種協調方法在突顯「重複」的相似元素符號，而不是顯示它們的不一樣或相反的特點。這是一種好的方式，可以讓落單或分散的地方統一。然而重複方式也帶有一種豐富和多重性的特色，可能和東方的繪畫「空靈思想」⑧³有所不同。因爲東方的「空靈」是一種虛比實更有說服力的說法。反之，在西方的繪畫裡，這種重複和填滿的思維是關係到「對空的恐懼」的思想（HORROR VACUI），這種「空」的思想是在挑起一種「大量的」行動，使所有的個體集中。米羅就是引用此觀念來作畫，他借由「相似」的元素符號和「連貫」符號促進畫面的統一。

　　重複⑧⁴是「多重性」的同義語，是以大量的個體結合而成的。譬如說：多重眼睛、斑點或宇宙符號一樣的會意符號，皆是以重複相似的符號來突顯「協調的統一」。

• 這種重複現象在5號石版中最多。我們「眼睛」單元已經研究過了；但是值得再提起這種疊置或多重性的表現，是因爲這種類似重複顯示或持續出現時所造成刺激性視覺和不同地方或區域的內容。這種組織性的規則經由相似的單眼（元素），強調出各種造形的內部。不過也可能是一種結構，就好像是在布置整個空間，有如帶有宇宙性質的符號。這種形狀又再一次的證實了有界形狀的作用而此重複的現象也就征服或控制了「對空的恐懼」。

⑧²主要的中國繪畫，G. ROWLEY, ALIANZA出版，馬德里．P.82～83, 1981。

⑧³同註②P.112～113。

⑧⁴這種反覆規則的運動，假如沒有確定的範圍可以擴大到無限。它就好像我們所謂的「RAPPORT」。

# 8. 叠置

　　任何一種使用線條的繪畫語言，雖然有叠置的影像干擾到外形，但是我們還是可以從透明的空隙中看到它真正的「背景」（底）。反之，也有一種現象使它難以辨認。也就是用一種妨礙與隱藏的方式，令我們視覺可及之地不易看清。

　　在米羅的藝術繪畫語言裡，沒有這種隱藏式的技巧，也沒有這種阻礙視覺的方式。因為他的繪畫符號都是那麼一目瞭然。

　　叠置和難以辨認的某些觀念相似，依照馬強（SIMÓN MAR-CHAN）的解釋。他把這種多重影像叠放保持原始的形象技術，介紹給西班牙藝術界認識。雖然米羅的影像是隱約可見，可是他表現的不是擦掉造形，而是將造形去除一部分再畫上一部分，使之模糊難辨，讓我們感覺到造形有點被削減了。所以它和「難以辨認」㊄的效果類似。

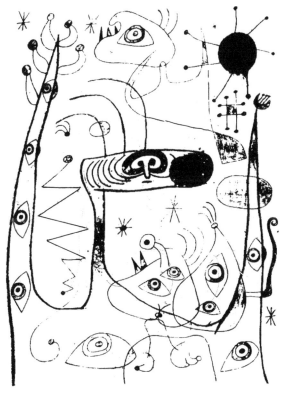

● 在沒有透視的結構語言及繪畫符號裡，它使我們必須要向橫或平面方向叠置，來解決深度空間的現象。第一我們以橫式來說有上中下三種來擺放所有的元素。不過提到這種深度空間的表現方式，是由前後的雙重作用產生。叠置的方式是非常難以辨認哪個造形在哪個平面上。所以5號石版除以此法表現外，還加上「分成等級」和「聚焦」的方式來突顯叠置的重要性。

㊄PALIMPSESTO是古時候的人寫文字時所留下的痕跡，也就是說手稿上特意遺留下來的原來痕跡，如今是美術界的專門用語。

## 9. 焦點

　　對於「焦點」的解釋，可以說是由點或中心點有引起的注意力或提示的功能，以強大的注意力所引起的「聚焦」。這和布赫（BERGER）[86]所提的現象是一樣的；他說：「不管你想不想，眼睛無法抗拒那種『聚焦』的行為。」而米羅的藝術語言充滿了這種多重性的「焦點」，令人感覺它是同時發生的。在此「區分」和「注意力」的現象幾乎經常出現在「巴塞隆納系列」裡。

　　所以在「性──太陽」、「側面人形」、「頭──太陽」單元裡，都大量流露出這種連串的聚焦方式，使我們的眼睛不得不去看它。

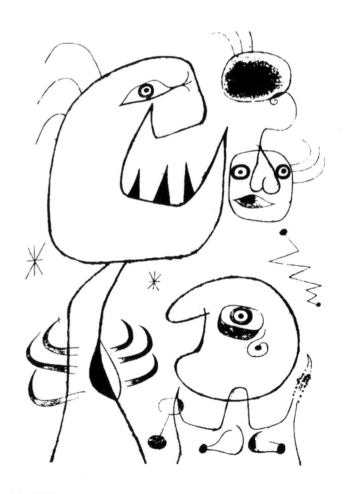

● 一般來說以原始符號語言經常是引起視覺的注意。也因如此，在它們之間很難找出哪一種造形具有「焦點」的特性。如依正常的表現方式，所有的布局都必須有一部分特別引人注目，但這裡的造形都可能成為「焦點」。用17號石版做例子，它不祗是顯示一個中心點而且我們也很容易在不同布局的元素裡分辨出焦點的特徵。但實際上除了圖右上部分的斑點或像太陽臉的造形引起視覺的注意外，那「性──太陽」和「帶牙齒的人物」符號也很引人注視，加上右下部的眼睛人物也是焦點所在。所以米羅作品的特色即以這種「多重焦點」來使內容豐富。

[86]繪畫知識，R. BERGER, NOGUER出版，巴塞隆納。P.167, 1976。

# 10. 一體多意

　　依組織系統的特徵來看所有女性臉符號，畫的並不準確且令人混淆，不知道哪邊是真實的部份。若要使它有多層詮釋的空間，可憑我們對此符號的聯想和以什麼角度去想像。此意即是用「一體多意」的現象來解釋。這也是一種非常特殊的米羅語言，此現象使米羅的藝術語言有豐富且獨特的表達意義。

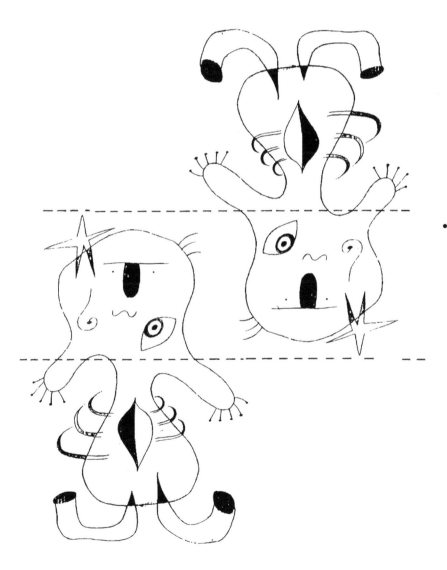

• 20號石版中的人物呈現出一種獨特的表情。依照它的方向可有兩種詮釋的方式；如果注意米羅的藝術語言的人，就知道他的「符號」常帶「二元論」，也就是「雙重作用」；那麼此表情，我們也可以說它也帶有「雙重作用」。附圖左邊人物的表情，有三種元素符號在臉上：如長形點代表鼻子、二小點代表眼睛、曲線代表嘴巴。右邊人物也用此三元素符號，但卻是顛倒的。嘴巴改為鼻子，二眼中右眼以原型眼表現；另一眼則用螺旋代表，鼻子現在卻是嘴巴了。這種表現手法讓我們再一次的體會到它帶有「多重意義」，令人直覺想到「一體多意」的用途，表現在空間或位置上，這全憑幻想來會意它的意境。

# 11. 分成等級

　　分成等級是支配權力的因素，從視覺顯示，它是以比例的大小來分。如埃及的浮雕，君王或主神的形狀通常大於配角二倍。同樣的道理，教育家或心理學家在判斷兒童畫時，發覺到孩子畫愈大的東西表示愈重要。這種表現手法像中世紀的肖像繪畫，人物的造形甚至可以和建築物一樣大。

　　而它與「奇特」符號不同的表現方式，在於藉用漸層式的比例大小來突顯圖中符號的地位。在此附圖中的石版畫，我們可由「分成等級」的順序來分辨出圖中4位人物的輕重之分。

• 實際上米羅每一幅石版畫皆帶有這種「分成等級」的手法（一種影像在另一種造形之上）。由大小的對比作用而來，這是米羅慣用的手法。同樣他的二元論，也是依照中國的陰陽之說而來，如天地、男女、生死、黑白、人神、正反、太陽月亮、直橫、秩序混亂、乃至大小。所以，米羅的作品假如帶此現象（對立情形）就沒有其他中和層面的元素符號了。如「性──太陽」符號象徵陰道，黑白表現開關的作用。

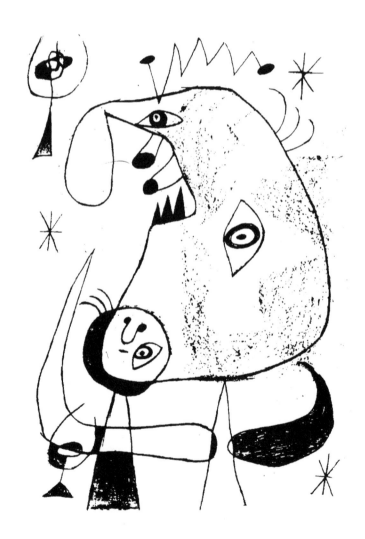

# 12. 同時性

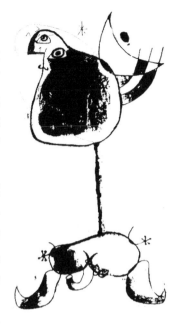

符號語言不自然的時候是無法「導引」出一個視覺的標準,而是以一瞬間的影像和符號象徵來「導引」超越實際上的想像,把多種平面及空間放在同一個時間上(同時性):以有機物的「共處並置」方式來擺放它的造形,就像立體派的畫法,但並不完全一樣。而米羅的藝術語言是如此自由,自由到可以依任何手段、方式來安排布局,和明示他的想法(意圖)。

依本杜里(VENTURI)[87]的說法:這種對立的並置方式帶有「撞擊」的意思。而依安海姆的了解,這種現象是「兩樣東西出現在同一個地方,是一種巧妙的思想,而且祇有在完善的藝術時期,才會有的思想,例如文藝復興時。然現代的藝術家,如立體派的費尼格爾和保羅‧克利,他們運用『分解物質』的方式來解析物體和破壞空間的持續性。」[88]

不過米羅所有的繪畫語言,特別是線條,重要的並不是在於他畫得是什麼東西或出自於哪裡!而是在於畫的含義與隱喻。而且重要的並不是以什麼方式來表達,而是表達出什麼方式。

● 前與後,又是一種二元論的思想,讓一個世界結合另一個宇宙空間。因為米羅用「同時性」的手法把前後統一。如附圖4號石版,有兩張對立的臉形,實際上,前面的臉和後面的臉是各持單一方向,這是引用「同時性」的手法。米羅並沒有提出一種外表的視覺方向,而祇提供一種象徵性和想法。

[87]建築中的對立與複雜性,R. VENTURI, G. GILI出版,巴塞隆納P.87, 1974。
[88]同註[81]P.286。

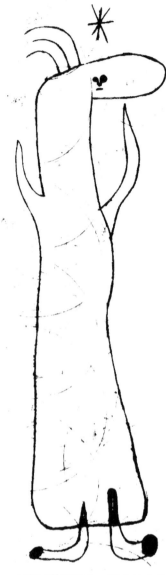

# 13. 膨脹

　　手臂張開直線伸展，好像要抓住月亮，有時還會變成月亮。同樣頸部拉長也是直線施展，如同柱子一般。反之，頭部和身體的橫形擴展，就像要堵塞道路通行一樣。

　　膨脹或延長祗是單純的直形和橫形二種。這種造形是「走樣形」的一種。它只有二種基本的方向：上下或左右。然而我們以純粹的「直線思想」，依巴切拉特（BACHELARD）[89]的解說：它是不可能被拋棄不用，因為它的表現是精神與道德的價值。

　　膨脹的力量相當於給造形一種重要性，如同「尺寸」對於「分成等級」的重要性。所以膨脹和萎縮是相對立的結構。

　　依道傑（DAUCHER）[90]的說法：「向上的方向必須詮釋為一種精神的昇華和超自然的思想（烏托邦思想）。」這種思想在藝術界裡是比較正常的想法，因為藝術的想法即是超脫世俗的束縛。至於「右向量」的理念，在繪畫的時間裡有很重要的說法：「我們習慣看作品的時間，未來在前面而後方是過去；在平面上，未來在右邊，左邊是我，我在現在，右邊是你，代表未來。這種左←→右的動向（由我到你）是向前動的、是朝向世界的方向」。[91]

　　所以我們認為這種「現在與未來」的理念和米羅的精神一致，因為有一個不爭的事實：他從不在乎過去的時間。

● 在13號石版中，巨大的人物明確的顯示出內文所提及的假設它是由一個力量與思想，使之有膨脹的特徵，而且以向上的傾向來超脫世俗的束縛。這種動力也可以由舉起的手臂和無重量的造形顯示。

[89]同註[27]P.459。

[90]視覺藝術和合理視覺，H. DAUCHER, G. GILI出版，巴塞隆納，1978。

[91]同註[2]P.53。

# 14. 空中造形

　　依向上向下的動力來說，無重量形狀帶有向上的動力。而「無重量」的概念是：「當所有『向量』往下時，也有一種巨大的重力往上達到抵消的狀況」。

　　「無重量」和有機物造形要飛的情況是一種上升的行動，有如鳥預備飛行時的準備（拍翅）動作。這種動作即使以前沒有看過也明白其意。「無重量」的意境使手和手臂像翅膀一樣，有振翅的功效。

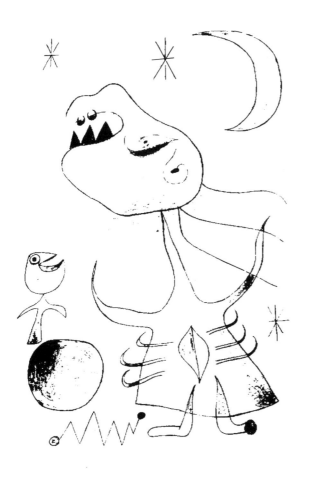

• 一種會飛的動力、姿態或向上動的形態。米羅的藝術語言中除了鳥之外，其他在地上行走的動物也帶有飛的特性。如表意文字、造形、人物和有機物都可能在空中飛。因為在他的元素符號中很難看到空間被劃定界限（視覺界限）。這種流暢形的空間和獨一無二的空間思想，是基於「符號詞典」中的說法而來：「…因為我們對小鳥會飛的行為吃味，所以也希望每個東西會飛，這是我們的本性，在地球我們最快樂的事就是能將身體穿梭於空中如小鳥一樣…。」由32號石版的主題可明確得知：「男人與女人快樂的白天和夜晚飛行，一隻看不見的小鳥唱著歌」。

# 15. 流暢形

　　缺乏結構的元素或缺乏牽連的符號，使視覺無法產生多層次的空間，這樣的手法讓「巴塞隆納系列」作品充滿空間感——一種大氣層的環境和一種深不可測的感覺。宇宙符號、人物和有機物元素，都是在這種環境裡飛行或遊走。這種環境的特徵：神秘、自然、不可侵犯和閃躲。因爲它本身帶有一種空洞、無窮的感覺。這種意境也關係到「無界限」理念，依德國「完形理論」（GESTALT）⑨²來說，它牽涉到背景的支撐和布景的輔助顯示形體的視覺效果。而「沒有界限」、「無窮盡」和「廣大」含有一種「感受性」、「深度性」和「強烈性」的含義。同時它也被允許稱爲「自然界的自然」（NATURA NATURATA）⑨³或開放的空間。

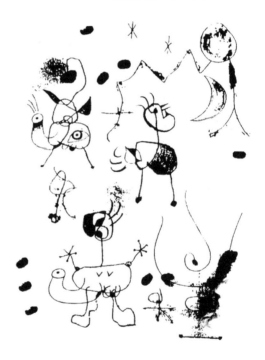

● 一般表現眞實的空間，通常用對照的方式。內部是關著，外部是開著；反之米羅的空間是一種流暢形，沒有視覺空間界限的，所以是獨立的。但米羅也沒有刻意的去畫空間；因爲他覺得他可以自由自在的存在空間裡，在他所創造的空間中走來走去、飛來飛去的「塡滿」內容和感情。可由26號石版看到，這種無界限和流暢形的空間。

⑨²「完形學」（GESTALT德語）之意，相當於造形，是19世紀德國人所創的造形理論。這個理論以造形和動向來定義藝術作品的精神，但在此之前必須先摒除任何自然的造形和感情因素。這是依T. VAN DOESBURG 1930之說；他是新造形主義的創導人之一和蒙德里安是好友，一起在「DE STIJID」藝術雜誌工作，後因觀念不合，蒙德里安離職。

⑨³LA NATURA NATURATA依完形學來說：空間的外部或是呈現的外表世界代表背景，或稱「底」；相反地，自然界的自然或空間的內部，我們稱爲「形體」或「物」。以二元論的說法，它們的關係即是：形體與背景（物與底）、開與關、內與外。

# 16. 畸形（走樣）

　　更改比例或多次改變形態，以至達到令人意想不到的奇怪、諷刺與諧謔的造形。而物體的臉和頭，經由強調歪曲、拉長、膨脹、縮小和壓縮而成的一種不相稱的造形。安海姆[94]的說法是：這種物體的變形常令人感到它是被推動（手製），或由機械式的拉長扭曲或變形作用所產生的壓縮效果。也就是說，物體經歷這些實驗而改變其造形。

　　而米羅的人物，讓我們感覺到從頭至尾都被塑造過，如同我們上述所談到的塑造方法。但是我們也不能忘記，走樣的基本原理是藉由輪廓的轉變，去尋找內部的造形，與以線條風格為主的特徵相似。

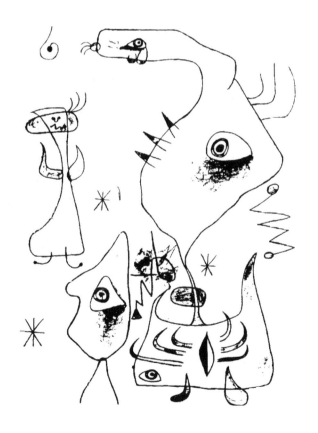

• 所有的基本線形語言皆以畫出輪廓形為主，而且必須使用所有可能性的線條手法，來表達出所有可能性的符號、內容、形體、前面與後面，硬且彎曲的感覺或被壓扁的味道。在16號石版中可見「走樣」的造形和「失真」的形態來詮釋強烈的表情。

⑭同註⑧P.228。

# 17. 繁殖力（多產的）

• 繁殖力的手法不祇含有布局廣泛，尚有以單一個體來顯示每一部分的形態。米羅就以這種「繁殖力」性質來表現多種手法如男性青春期的精力旺盛，特別是用於男女性元素時，這些同義語是代表一種新生命。在42號石版中有一些「繁殖力」的樣子，以大量、重複的符號或影像表現，使它達到混淆的作用。不過我們尊重米羅的說法，把繁殖力（多產的）稱為一種「世界」（另一種意境）。也就是，布局或宇宙感覺，最後顯示生命與活力。

儘管我們前面提過有一些特別小的有機物造形符號，在他們的演變過程中常用縮減或去除的方式使它們單純化（如星星），但是卻不失其原有的功能。可是在此的一些微小符號、有機物皆恰恰相反。那即是此單元所要談的詞句──「繁殖性」。就如米羅自己說的：「一件作品必須『多產的』，它本身可以再去產生另一個世界（意境）」⑨⑤。

這種現象就很清楚的和「對空的恐懼」相對照，就如米羅說：「大量、豐富的元素，最終的目的是要創造出豐富的感覺與豐腴的世界（意境）」。所以依整體來看，所謂的「多產」就是每一系統和結構與各部位的關連。

⑨⑤我的職業就像園丁，G. GILI出版，巴塞隆納‧P25, 1964。

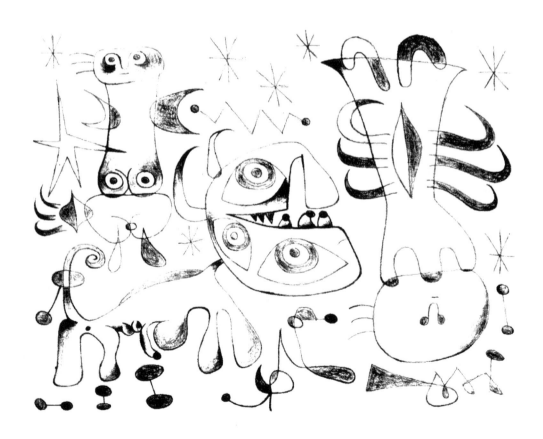

# 18. 布置環境

「布置環境」一詞，我們可以引用在視覺可及的感受基因裡，來形成空氣的效果。然而在「巴塞隆納系列」裡的石版作品令人感到缺乏感情氣氛、冷漠。換言之，「布置環境」就是感性的作品。可使作品有氣氛、有靈氣，是一種賦予繪畫作品的生命動力。

顏色可由「材質」取代。「巴塞隆納系列」作品即常用這種概念來表現。它是一種「會意符號」來表現空氣的感覺、蒸氣和煙的效果，讓圖中的人物、有機物存在這種空間氣氛裡。所以這種表現方式可彌補上述——石版畫的缺失。

依莫納利（MUNARI）⑯的觀念，「情感」一詞相當於用自我的「會意」的符號來解化通俗與共同的符號。而米羅的石版人物使用一些特殊的材質技巧，並加在人物和有機物的符號上，讓圖中的符號元素布置環境，產生「環境」的氣氛。

⑯設計與視覺，B. MUNARI, G. GILI出版，巴塞隆納・P.35, 1974。

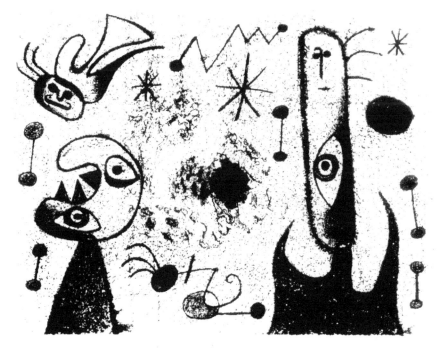

• 乾淨和空洞的特徵，乍看之下沒有深度感，但是有一些典型卻非常有用的和特別，因一些特別的繪製圖或原體架構給予空間感性或氣氛令人覺得有實在的深度。一般來說米羅的空間是中立的，他着重於形體的活動，如我們前面所述的「多產的」單元。在47號石版中卻有背景，那是因為他藉由一些基本的繪圖符號，製造出大氣層空洞的感覺，增加我們對「中立」特徵的了解，包括空的空間質感。

• 大頭人物一般沒有四肢，它的身體縮減為三角造形，讓我們視覺裡又多了一項新的布局結構。也就是我們所謂的「固定」或「定位」的表現手法。這種造形有一種靜止的感覺，它和動、飛行相反。我們可以在44號石版中看到最好的範例：圖中的固定和定位人物，是以離開地上和停在空中的兩種感覺相對稱。

# 19. 固定

定位或固定一個造形與人物，會令我們聯想到船在下錨的情況，例如大頭，以三角形為根基。這種現象是由安海姆的說法而來，他說：「一個形狀和物體的形成，是依其基本根基元素而來的。」[97]這種根基元素是一種靜止的感覺，是經由視覺影響，讓我們覺得它好像被固定，所以不動。

而這種現象直接牽涉到前面所描述的人物現象。就如我們在「巴塞隆納系列」裡談到，固定的現象和膨脹、空中符號的現象，是一種對立的趨勢。因為它使用得比較少，而後二者用得較多，所以畫面才會顯得較生動活潑。

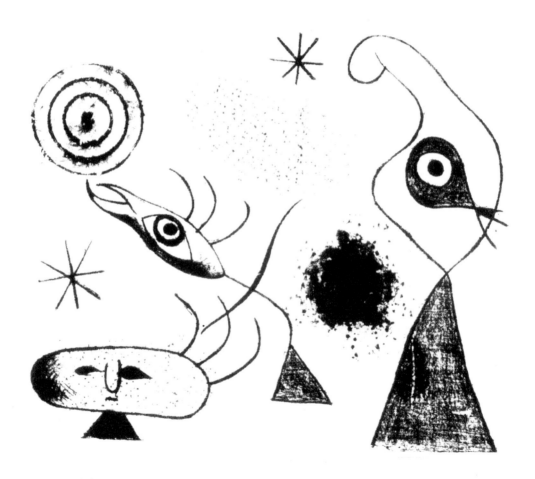

[97]中心的力量，安海姆，ALIANZA出版，馬德里．P.238, 1984。

# 20. 第一平面空間

第一平面空間就是美國人所謂的Close-up。

為了使讀者了解所有石版畫中的人物的重要性，我們引用了空間漸層法，將其重要的人物以空間的遠近法來解釋。但是這並非米羅的本意。

我們引用米羅作品中的「女人」（帶有三個乳頭的女人），她使人覺得缺乏親和力，但是透過「第一平面空間」法突顯她的重要性。這種過份強調「第一平面空間」的手法，跟米羅的表現方式（畫出視覺和界線的框框思想）是一樣的。就如電影或攝影的方式將主角拉近畫面，甚至感覺超出畫面的誇張手法來強調實物。

這種電視、電影的攝影技術已經發展成多方面，甚至可以直接干擾或影響到「第一平面空間」的影像和觀賞者的關係。

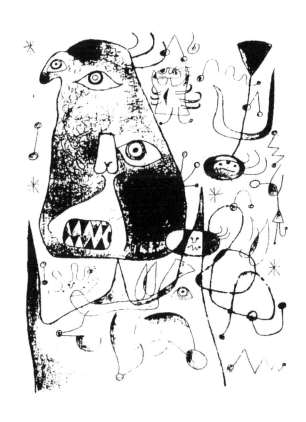

• 將人物或有機物推至到最前面，好像跑出圖外，這種做法我們可以在有限的視覺範圍內了解。米羅經常使用此種構圖方式，不祇用大小不同來表示圖中造形的地位；同時也用了不同並排式的深度空間法，來顯示圖中哪個造形重要。這種重複的傾向在某些重要的人物上，可由以下的石版中看到：5、7、17、19、21、29和35號，以11號石版爲代表。

# 21. 明確性

　　從開始研究米羅的創作符號時，我們就不得不考慮到一種重要的現象，這種現象直接關係到他的藝術語言，即是我們所謂的「明確性」──乾淨俐落、簡潔有力、清楚明白等…可理解的觀念性語言，和可實踐在形狀上與材料上的文字。

　　前述的單元中，表意符號、表意文字和創作過程的演變，在是夢幻寫實時期的作品與有機物時期的作品，甚至可以說抽象時期的作品，它們都有「明確性」的特徵。

　　空間、顏色或線條的觀念，就是說所有視覺範圍可及之處是清楚、乾淨和透明的。如同沃夫林所言：「他把整體的表現物用清楚明確的影像來呈現。他和其他缺乏客觀性又不易了解，甚至蒙昧主義的風格相反，米羅一點也不這樣。他能以透明式的方法，且超脫自然的規律創造出自己的風格，以理解的經驗和思維來發展他的創作理念，因為他知道在視覺的範圍裡沒有絕對清楚的印象比例。」[98]

---

[98] 同註[56] P.279～281。

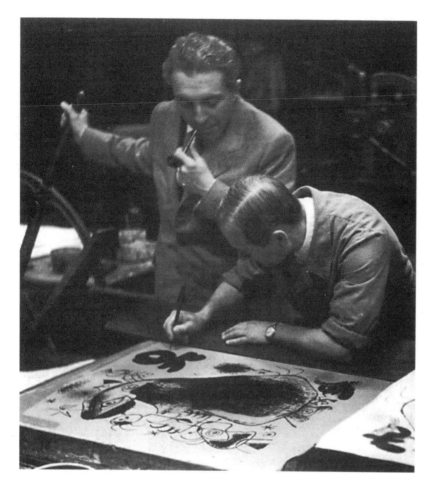

● 米羅，1944年的「巴塞隆納系列」版畫作品，助手是胡安‧布拉特（ JOAN PRATS ）。

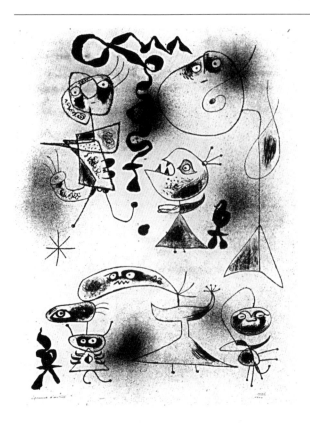

〈巴塞隆納系列〉作品・1

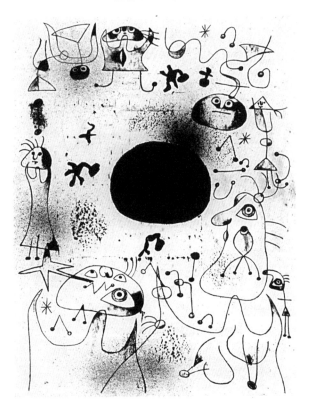

〈巴塞隆納系列〉作品・2

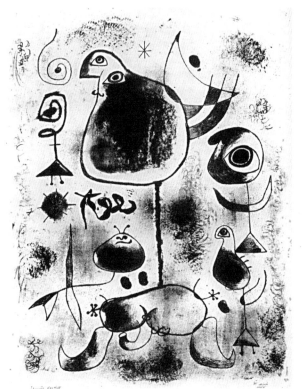

〈巴塞隆納系列〉作品・3

〈巴塞隆納系列〉作品・4

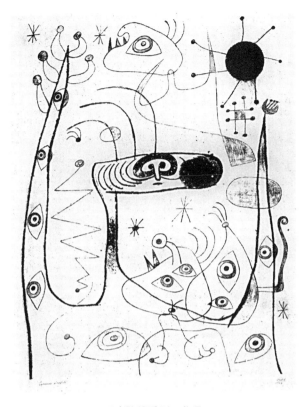

〈巴塞隆納系列〉作品・5

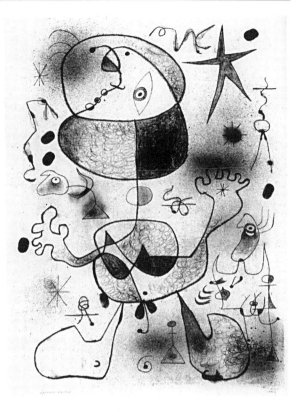

〈巴塞隆納系列〉作品・6

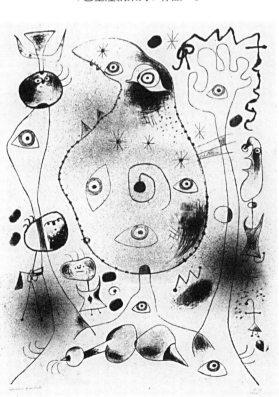

〈巴塞隆納系列〉作品・7

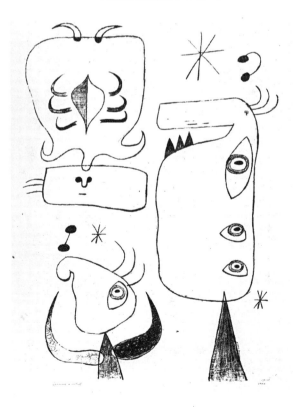

〈巴塞隆納系列〉作品・8

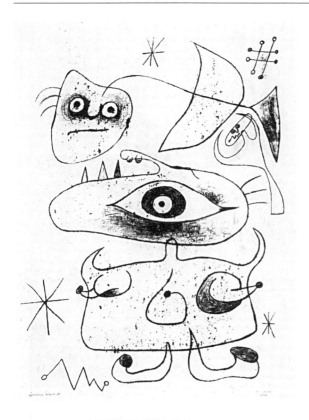

〈 巴塞隆納系列 〉作品・9

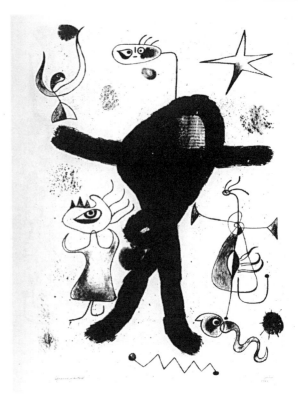

〈 巴塞隆納系列 〉作品・10

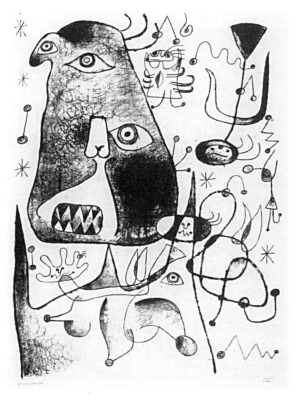

〈 巴塞隆納系列 〉作品・11

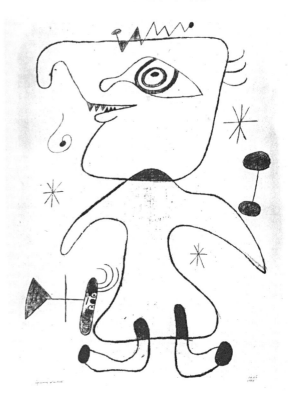

〈 巴塞隆納系列 〉作品・12

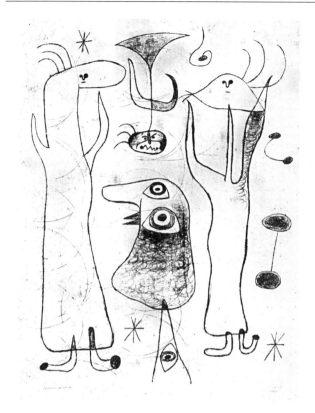

〈 巴塞隆納系列 〉作品・13

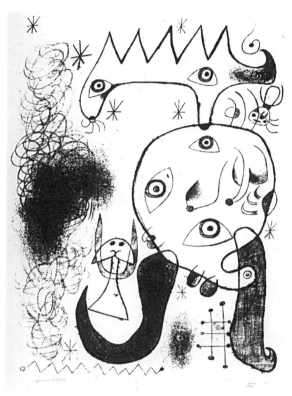

〈 巴塞隆納系列 〉作品・14

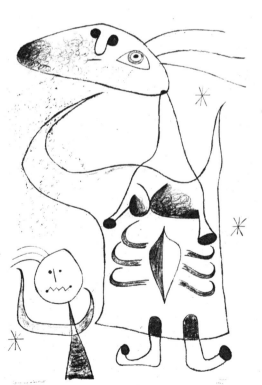

〈 巴塞隆納系列 〉作品・15

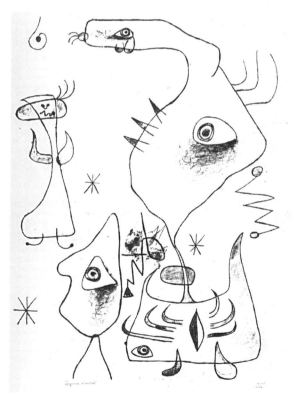

〈 巴塞隆納系列 〉作品・16

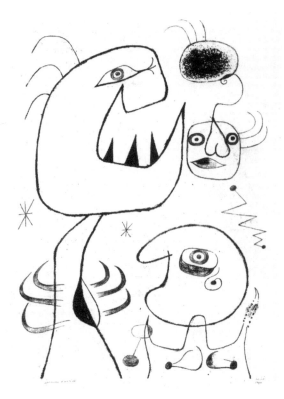

〈 巴塞隆納系列 〉作品・17

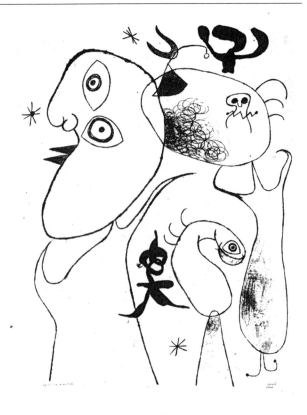

〈 巴塞隆納系列 〉作品・18

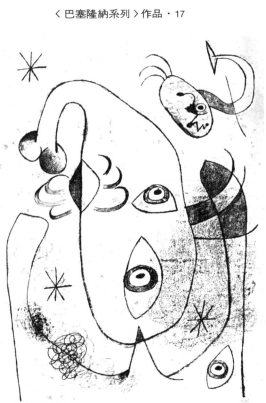

〈 巴塞隆納系列 〉作品・19

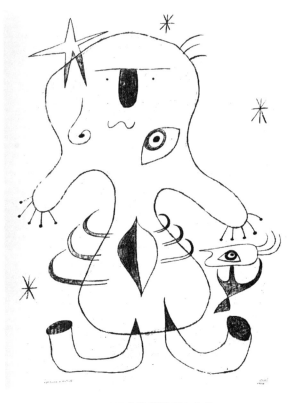

〈 巴塞隆納系列 〉作品・20

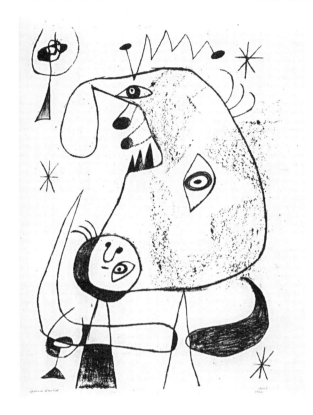

〈 巴塞隆納系列 〉作品・21

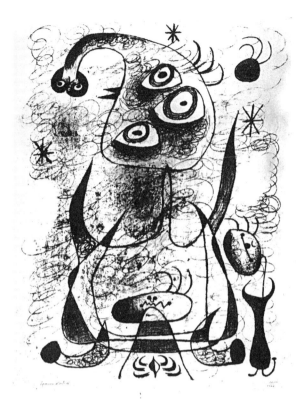

〈 巴塞隆納系列 〉作品・22

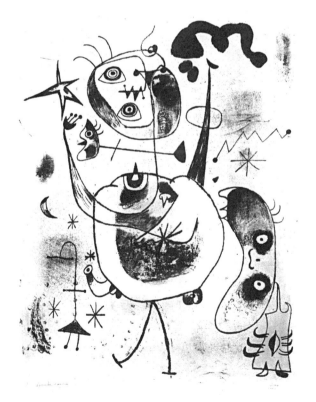

〈 巴塞隆納系列 〉作品・23

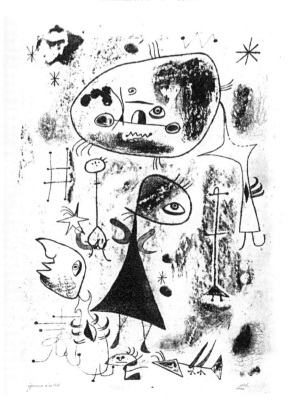

〈 巴塞隆納系列 〉作品・24

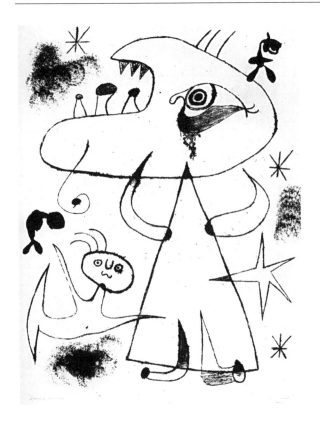

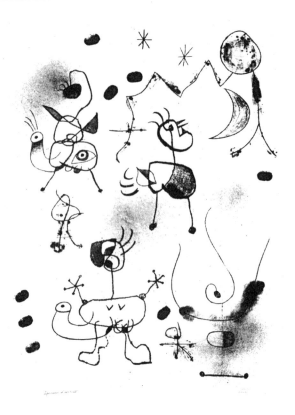

〈 巴塞隆納系列 〉作品‧25

〈 巴塞隆納系列 〉作品‧26

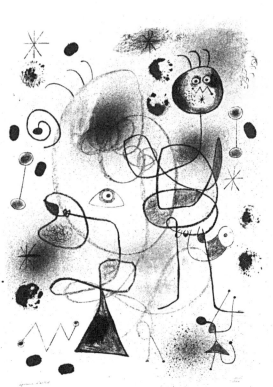

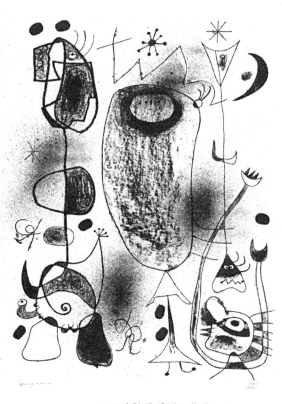

〈 巴塞隆納系列 〉作品‧27

〈 巴塞隆納系列 〉作品‧28

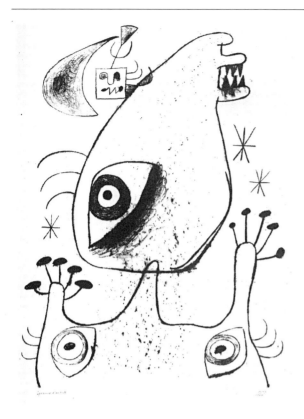

〈 巴塞隆納系列 〉作品・29

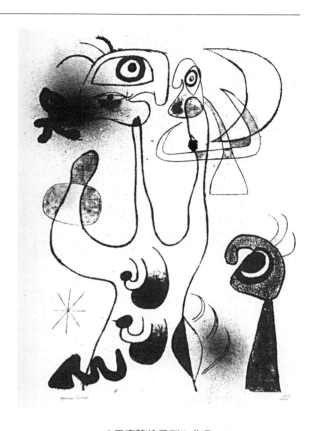

〈 巴塞隆納系列 〉作品・30

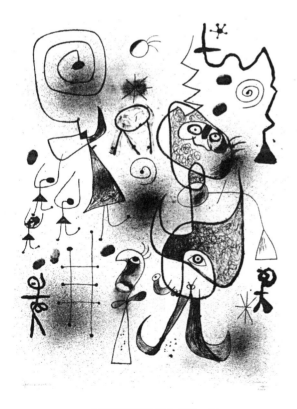

〈 巴塞隆納系列 〉作品・31

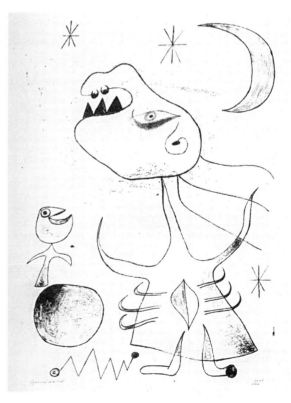

〈 巴塞隆納系列 〉作品・32

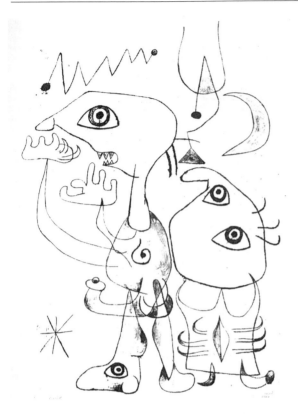

〈 巴塞隆納系列 〉作品・33

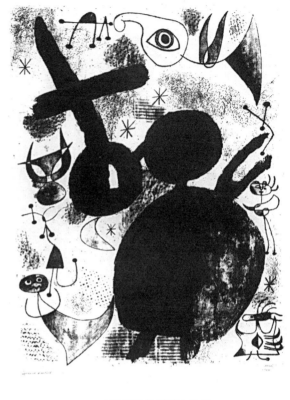

〈 巴塞隆納系列 〉作品・34

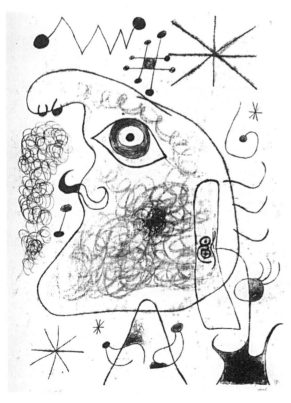

〈 巴塞隆納系列 〉作品・35

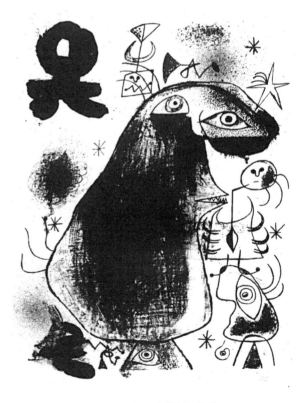

〈 巴塞隆納系列 〉作品・36

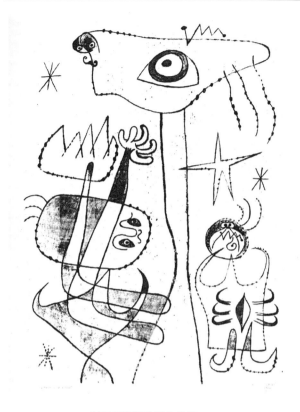

〈 巴塞隆納系列 〉作品・37

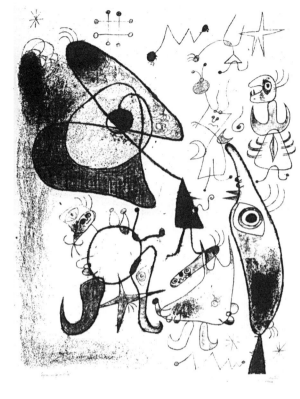

〈 巴塞隆納系列 〉作品・38

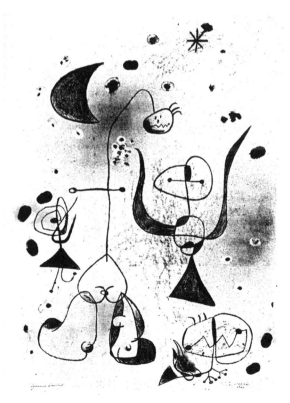

〈 巴塞隆納系列 〉作品・39

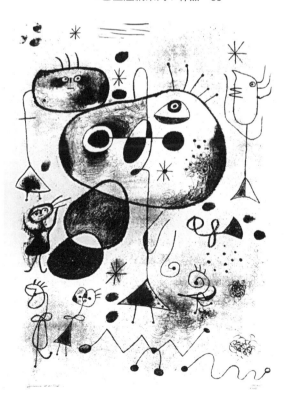

〈 巴塞隆納系列 〉作品・40

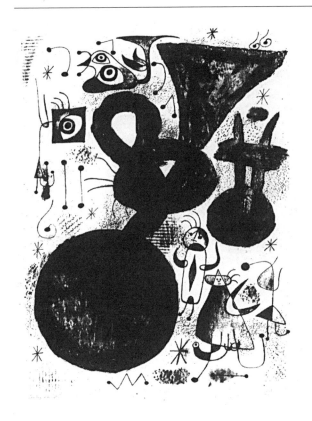

〈 巴塞隆納系列 〉作品・41

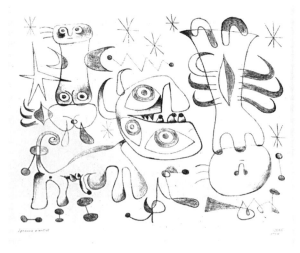

〈 巴塞隆納系列 〉作品・42

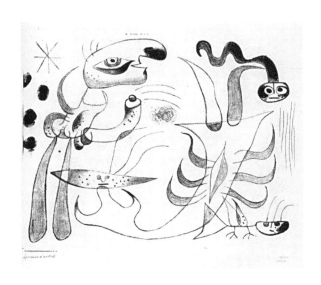

〈 巴塞隆納系列 〉作品・43

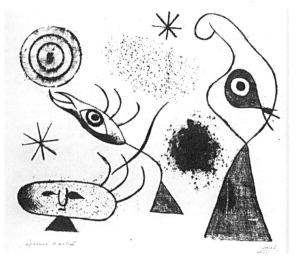

〈 巴塞隆納系列 〉作品・44

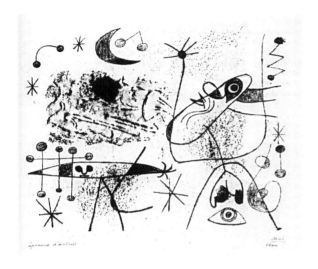

〈 巴塞隆納系列 〉作品・45

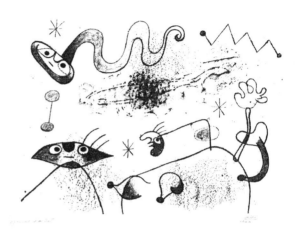

〈 巴塞隆納系列 〉作品・46

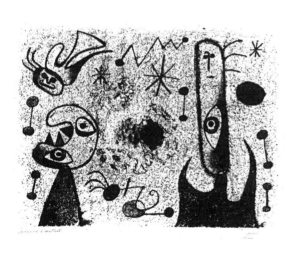

〈 巴塞隆納系列 〉作品・47

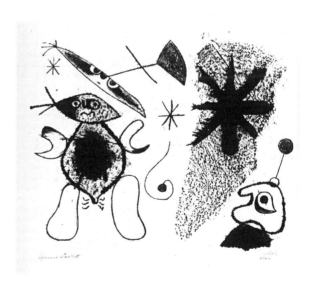

〈 巴塞隆納系列 〉作品・48

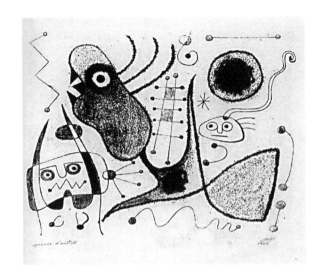

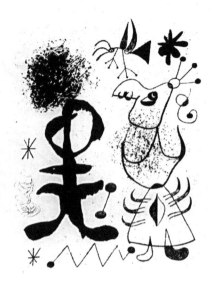

〈巴塞隆納系列〉作品・49          〈巴塞隆納系列〉作品・50

①**走樣的形狀**（**ANAMORFOSIS**）：

當一個造形、結構或影像，呈現出一種變形或混亂的形態時，它可能經由一種轉變的作用而產生，這種現象稱爲走樣的形狀。而有些形狀，它本身即是變形的狀態，依它原有的自然性和習慣性所產生，我們也可以稱爲走樣的形狀。

②**人體測量學**（**ANTROPOMETRÍA**）：

研究人體的比例標準。自古以來，人類就對它產生興趣，這種興趣發展出許多不同的美學思想。之後畢杜比歐（**VITRUBÍO**）和達文西二位學者給人體做了更完美的比例觀念。現在這種觀念已經演變到整體性的比例：從空間到對象物的距離形式，如同柯比瑞（**CORBUSIER**）的比例觀念。然而這種人體比例也影響到繪畫的觀念。雖然在米羅的藝術語言符號裡，並不重視事物寫實和人體比例，但是這是因爲他在尋求一種比完美的造形更客觀性的美學思想，所以他的構造顯示出一種漸層式的空間。這種漸層式的空間，不難令我們想到，他對人體測量學的興趣。

③**似人形的**（**ANTROPOMORFO**）：

米羅自創的人物和生物造形，有很多不易辨認，因爲他用「聯集」、「並置」的手法，將人類的造形特色和動物的形態特徵加以綜合，帶有一種「雙重作用」的效果。所以當我們看到米羅的人物生物造形或有人類的跡象和動物形態顯示時，我們可以引用「似人形的」表意文字。

④**有人的特性**（**ANTROPOIDE**）：

當動物的外表呈現似人的形態時，即可稱爲「有人的特性」。如米羅的符號鳥和哺乳動物皆以形態來表現。它們是依人類形態而非動物的形態而來。

⑤**特性**（**ATRIBUTO**）：

每一個象徵的標誌或個性的特質。在繪畫的領域裡，它是意味著：有自己的造形或形象的特徵。

⑥**視覺範圍**（**CAMPO VISUAL**）：

從字義上了解：整個空間是被劃定界限的，且有相類似的內部特徵和作用的地方。而研究這種特徵和作用，我們稱爲「理論範圍」。然而這種「理論範圍」是由活動範圍的環境、內容和情感，給予意境和充實的內容。依它的作用、內容來定義，我們可以分出許多種形式範圍：能源、力量、地形和幾何等範圍，而所謂視覺範圍即是「可見的空間」，它的內容是以影像作爲基本元素。

⑦**構造或形態**（**CONFORMACIÓN**）：

給予一件事物造形或外表。以繪畫來說，形態相當於構造，或一件事物結構組織的外觀。

⑧**形狀**（**CONFIGURACIÓN**）：

安排各部位的構造，賦予形體一種特性或獨特的價值，我們稱爲「形狀」。另一種解釋，它可以說是由多種不同的形體結合或是一些更細小的成分組合而成。

⑨**布局**（**COMPOSICIÓN**）：

依美學觀念來說；布局是由不同的元素表現不同的藝術語言，所以它應該是以符號圖騰爲基礎。以物體的表現來說，是由視覺構成，來形成整體自主性的領域或構造，使之有恆久不變的規則和法則，甚至於系統的制度。這裡有二種布局思想：

一、專業理念：以組織性的特色爲基礎，以常規或法則爲標準，來自於原有的均衡觀念。

二、心理學的觀念：應該解釋爲唯一或無重複的；雖然用自然的不變定律來詮釋整個藝術語言，但是也可以作爲在活動的過程中所產生一種有順序的情況。

⑩**組織結構**（**ESTRUCTURA**）：

藝術結構最重要的部分布局和秩序，讓我們模糊的看到表面有一種可以觸摸的原體架構。（案：這裡的原體架構即是我們俗稱的質感）

⑪原體架構（TEXTURA）：

牽涉到作品的表面情節。對於藝術線條語言來說，將不同的元素組織或結構使視覺作用統一，這種結構稱為原體架構。

⑫現象（FENÓMENO）：

驚奇或怪異的呈現或外表現象。在視覺領域裡，研究現象是由觀察和證實而來。雖然依現代哲學家胡塞爾（EDMUND HUSSERL 1859–1938）所創設的現象學學校的定名；形容藝術語言裡的結構性質（也是憑視覺感的特性來看），稱為現象學。

⑬類似的圖形（HOMEOGRAFÍA）：

藉由類似的圖形建立起一種關聯性的組織。

⑭表意符號（IDEOGRAMA）：

由元素符號強烈的減化之後所產生的思想圖騰的代表，帶有強大的象徵價值聯想甚至魔力。

⑮自創的符號語言（IDIOLECTAL）：

在表達事物或思想觀念時，引用自己的方式來詮釋，附有自己的特徵和作法。如南美詩人UMBERTO ECO著的《缺席的結構》一書中提到：「自己的或個人的說話方式」。

⑯詞彙（LÉXICO）：

圖騰的形態或藝術的語言；帶有表意文字的特徵和形態的縮寫形式，它可以文學或語言的方式來產生視覺上的文字。聚集這些視覺詞彙，也稱為「詞彙學」。

⑰形態的來源（MORFOGENIA）：

涉及形體的起源和結構的發展，同樣地有造形的產生與演變特徵。依照思想的標準，當布局被註解和說明時，每一個因素必須吻合配置的規則，包括整個系統的符號。這種「調整」的力量和先前的結構有互動的關係，而引導出一些將被使用的元素。（此遊戲是依每個藝術家的想法而定）

⑱形態分類學或造形分類學（MORFOGRAMA）：

一種分類制度的形式，讓我們了解物體和結構、符號、形狀有一種存在的關係。這種模式可以發展成多種不同的造形、種類和形式。這已在自然科學中證實了它的價值性。不過最近也用在設計和影像方面，以新的科技技術產生許多新的造形與構造。

⑲形態學（MORFOLOGÍA）：

研究形體的特徵和屬性，它也可以由語法和句法來分析。當我們研究形態學時，如果只從「完形學」的觀點來看，顏色本身也有自己的形態學。而形態學的特徵是依它產生和演變的過程而來的。

⑳多量、大量的（POLISEMIA）：

在一個字裡可以帶有多種意思。在影像方面也可以帶有多種意義。如它的符號、影像和象徵。

㉑原始的（PRIMIGENIO）：

有原始的特徵。最初的或一般繪圖的基本元素，一些基本元素符號的造形。然而形狀的構成，卻是以獨特的原始鄉村或落後文化為主。（原型：以它最具特徵的性質或模子，使它的特徵樣式更為完整。）

㉒多變的（PROTEIFORME）：

它的特性有一種形態的影像，不停地改變，但卻保持原有的特徵運作和結構。在此它被引用在米羅的造形符號語言裡，帶有多變的性質。

㉓模型或原型（PROTOTIPO）：

整個形體中，最出眾的一種或一些事物的範例。本書中原型也被引用在突顯符號或表意文字上。依照我們的了解，這些符號或表意文字，有其最好的條件：清楚的圖騰與明白的表達。

㉔重複形態（RAPPORT）：

重複一種規則性的動機，可能是碰巧的，可能是故意的，使畫面的顏色擴散到全部的視覺範圍。（RAPPORT：輔助布局的節奏或韻律）

㉕節奏或韻律（RITMO）：

有一種潛在的動向，重點性或標準性的定期規則反覆。

㉖制度或系統（SISTEMA）：

繪畫知識方面，它是研究一種對混合元素或形狀做分類或合理的要求（秩序），輔助或摻雜在結構的支柱或表面。上述這些是以法則或基本概要的原則而定。如符號制度：當一種視覺語言全是以專門符號為基礎；均衡制度：當所有符號參與在布局中，所產生一種均衡的感覺和補色的情形。繪畫制度：以技術或帶有繪畫手法的解釋。而這種繪畫制度可以導致一種制度化和機械化的系統，使藝術行為減少力量與自發性。

㉗種類型學（TIPOLOGÍA）：

對種類的研究和分類。也就是說，研究或劃分一些樣式、範例成群、一組或混合的基本特徵。例如在建築方面：種類學依其功能在建築物上，經由視覺看到形態。在繪畫方面，我們可以說布局種類，即是模式、樣式或組合的方式，都有專業或常規的思想布局或構成習慣。同樣地藝術類型學，決定藝術思想的形成給予一種經久不變的美學術語，那麼我們就可以談及類型學的語言了。

譯者簡介
## 徐芬蘭

1965年1月1日生
1990年7月國立藝專畢業
1990年～1991年7月任教私立及人小學
1991年8月到西班牙進修
1995年6月巴塞隆納大學碩士畢業
1996年就讀巴塞隆納大學美術史博士班——研究當代藝術
　　　　思想與政治・宣言評論
曾獲：
1992年入選巴塞隆納加馬裘獎
1993年再度入選巴塞隆納第三屆加馬裘獎
1993年榮獲巴塞隆納寫生比賽特別榮譽獎
1994年入選優加國際素描比賽
1994年加拿大楓葉特優獎
1995年榮獲巴塞隆納畢業藝廊免費團體展

感謝：
巴塞隆納大學前任校長
JOSEP M. BRICALL,
巴塞隆納大學現任校長
ANTONI CAPARROS,
國立歷史博物館館長黃光男，
劉曉瑜

## 作者簡介
## 多明尼哥·哥白雅(Doménec Corbella)

1946年出生於加泰隆納一個小鎮Vallfogona de Riucorbel

1966年～1969年就讀巴塞隆納高等美術學校

1970年榮獲馬德里國家現代藝術獎

1970～71年榮獲義大利佛羅倫斯「國際藝術大學」二年獎
學金

1972年遊學義大利拉斐爾藝術專科學校

1974年榮獲申請到米羅工作室工作

1975年任職巴塞隆納高等美術學校教授
在各個國家舉辦個展，並榮獲如：西班牙、德國、
蘇黎士、瑞士、法國……等國家的藝術獎項。

1978年任職巴塞隆納美術大學教授

1985年榮獲巴塞隆納美術大學博士學位

1987～1990年榮任巴塞隆納美術大學院長，強有才的改革
教學作法，允許大學生研究藝術語言符號。

1993年出版「瞭解米羅」第一版（加泰隆納語）

**國家圖書館出版品預行編目資料**

瞭解米羅：分析米羅在『巴塞隆納系列作品1939-44』
的藝術語言
／多明尼哥‧哥白雅（Domenec Corbella）著；徐芬蘭譯
初版，台北市：藝術家，民86；
二版，民87；三版，民96
面：　　公分
ISBN 978-957-9530-70-5（平裝）

947.5　　　　　　　　　　　　　86002621

藝術論叢
# 瞭解米羅
ENTENDRE MIRÓ

多明尼哥‧哥白雅◎原著
徐芬蘭◎翻譯

**發 行 人**　何政廣
**編　　輯**　王庭玫‧王貞閔‧許玉鈴
**美術編輯**　柯美麗

**出版者**　藝術家出版社
台北市重慶南路一段147號6樓
電話：（02）2371-9692～3
傳真：（02）2331-7096
郵政劃撥：01044798 藝術家雜誌社帳戶

**總 經 銷**　時報文化出版企業股份有限公司
台北縣中和市連城路134巷10號
電話：（02）2306-6842

**南部區域代理**　台南市西門路一段223巷10弄26號
電話：（06）261-7268
傳真：（06）263-7698

**製版印刷**　欣佑彩色製版印刷股份有限公司
**初　　版**　1997年5月
**三　　版**　2007年8月
**定　　價**　320元

ISBN　978-957-9530-70-5（平裝）